GENIOS
◆ DEL ◆
ARTE

DIEGO RIVERA

◆

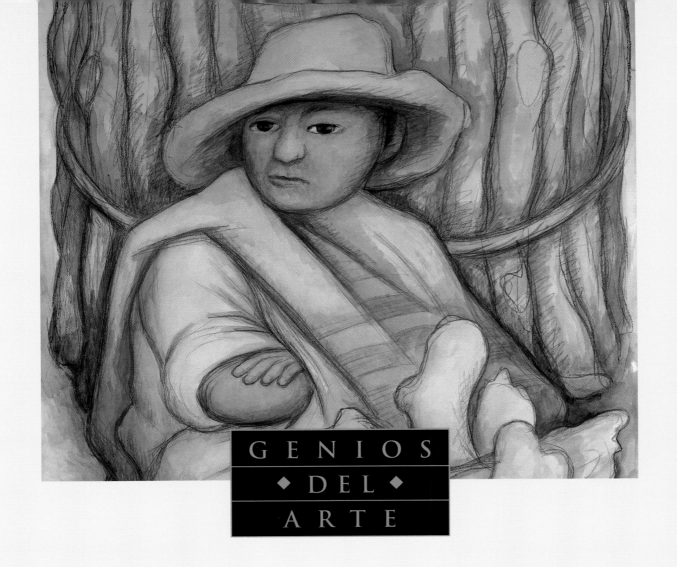

GENIOS
◆ DEL ◆
ARTE

DIEGO RIVERA

◆

susaeta

Coordinación científica:
Juan-Ramón Triadó Tur
Profesor Titular de Historia del Arte
de la Universidad de Barcelona

Textos:
Laura García Sánchez
Doctora en Historia del Arte

Diseño de cubierta:
Paniagua & Calleja

SUMARIO

Leyenda y realidad de un mito

Nada resulta más acertado que la breve sentencia de Octavio Paz («Los mexicanos mienten porque les encanta la fantasía») para definir a un personaje de la talla de Diego Rivera, famoso, entre otras cuestiones, por la leyenda que él mismo contribuyó a crear en torno a los avatares que curtieron sus días. La naturaleza de su personalidad, su heterogénea carrera artística, sus relaciones con otros compañeros de oficio, su talante político y sus numerosas amistades distinguen su trayectoria de una simple biografía más. Blanco de odios y amores, objeto de admiración y de desdén, sus problemas para discernir entre la ficción y la realidad alimentaron su propio mito, motivo por el cual algunas circunstancias de su vida y su obra deben considerarse siempre bajo el prisma de cierto toque de fábula.

Según consta en el documento civil conservado en el ayuntamiento mexicano de Guanajuato, José Diego María Rivera, popularmente conocido como Diego Rivera, nació el miércoles 8 de diciembre de 1886 (o el 13, según otras versiones), bien entrada la tarde. Fue el primero de dos gemelos, y la naturaleza de tal gestación hizo que durante el parto su madre María del Pilar Barrientos sufriese una hemorragia. Se encontraba presente un médico amigo de la familia, el doctor Arizmendi, pero la madre había perdido ya tanta sangre que entró en un coma profundo. Durante un buen rato fue dada por muerta, hasta el punto que se procedió incluso a amortajar el cadáver. Sin embargo, la criada de doña María descubrió que en su cuerpo aún quedaba un suspiro de vida que, con el tiempo, le permitió recuperarse por completo. El otro gemelo fue bautizado como José Carlos María.

María del Pilar y su esposo, también llamado Diego Rivera, habían contraído matrimonio el 8 de septiembre de 1882. A pesar de la tradición familiar, ya que su padre Anastasio de la Rivera (nacido en San Petersburgo) y su abuelo (que era italiano) habían sido oficiales del ejército, don Diego no se decantó por las armas y sí disfrutó de una sólida formación, estudiando primero para ingeniero químico y dedicándose después a las letras y otras ocupaciones a cargo del estado, tras fracasar en sus intentos de sacar adelante un yacimiento de posesión familiar. Por circunstancias del destino, don Anastasio emigró a México y se instaló en Guanajuato, donde compró acciones en la mina de plata La Asunción. Y allí, en 1842, se casó con doña Inés de Acosta y Peredo, una hermosa mexicana de origen judío-portugués. Con tales antecedentes, no es de extrañar que por las venas del futuro artista corriese sangre española, india, africana, italiana, judía, rusa y portuguesa.

Hasta el nacimiento de Diego y su hermano gemelo, la joven pareja intentó durante cuatro años formar una familia, y tras la llegada de los pequeños, las nodrizas Antonia y Bernarda se ocuparon de su lactancia. No obstante, por causas sujetas a diferentes versiones, en 1888 murió José Carlos María. María del Pilar sufrió una crisis nerviosa, negándose a abandonar el panteón municipal después del funeral.

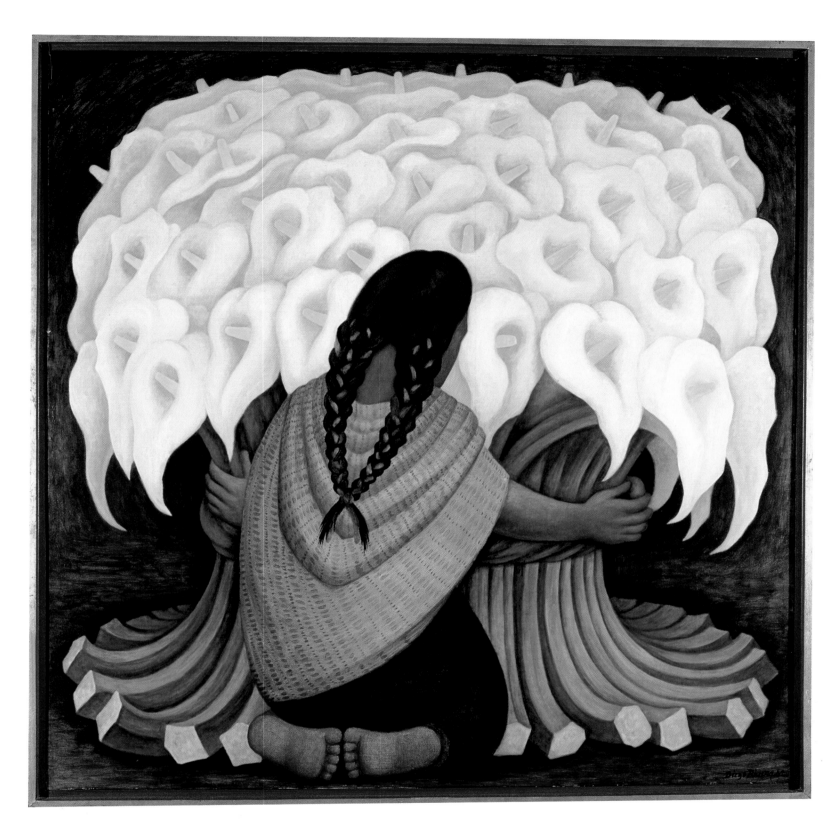

Vendedora de alcatraces
1942, óleo sobre masonita,
121,5 × 122 cm
Colección particular

La contrapartida de los retratos realizados
por Rivera durante la década de los años

cuarenta son las obras que seguramente se
convirtieron en parte esencial de la
ambientación de las casas de los retratados:
cuadros de niños y mujeres indígenas, los
unos con sus risueños ojos, y los otros con
mujeres cargadas con enormes ramos de
alcatraces.

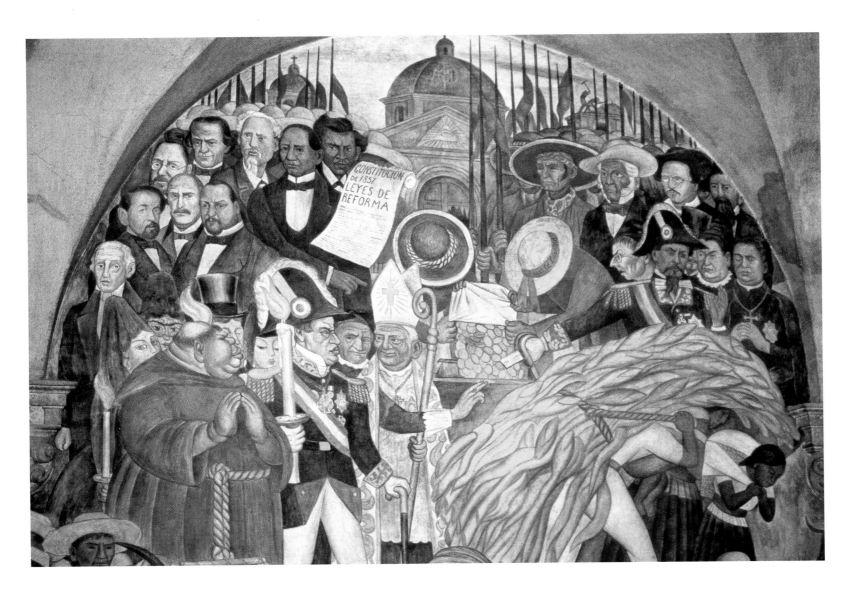

A instancias de doctor Arizmendi, inició con el tiempo la carrera de obstetricia en la Universidad para intentar mitigar, o cuando menos distraer, su dolor. Pero aquel acto también sirvió para abandonar a su otro hijo, Diego, quien fue enviado con su nodriza Antonia, que era india tarasca, al pueblo de ésta, en la montaña, con la intención de que engordara. Según las fotografías tomadas en un estudio de Guanajuato, su estancia en las montañas no pudo durar más de dos años, pero aquella experiencia le sirvió para reconocer más adelante que quería a Antonia más que a su propia madre. En 1891 nació su hermana María, y, así, su infancia transcurrió en medio de mujeres cuya exagerada atención favoreció su carácter egoísta y autoritario. Cuando tenía 6 años, un incidente con el sacerdote de la iglesia de San Diego le valió el calificativo de ateo. Sus inquietudes le llevaron a interesarse por el funcionamiento de las locomotoras del ferrocarril, las tácticas y fortificaciones militares y, en general, por todo lo relacionado con la mecánica.

El traslado a Ciudad de México

Hacia finales de 1893, la madre de Diego Rivera decidió, prácticamente de forma imprevista, dejar la ciudad donde había nacido y trasladarse a Ciudad de México. De la noche a la mañana, empaquetó todo lo que había en la casa, pagó a la criada Marta, se despidió de sus familiares y acto seguido montó en el tren. Aquel día su marido estaba fuera de la ciudad y cuando volvió encontró una nota de su mujer

La Reforma y la era de Benito Juárez (1855-1876)
1929-1931, pintura al fresco,
8,59 × 12,87 m (conjunto)
Ciudad de México: Palacio Nacional, pared oeste de la escalinata: Historia de México: De la Conquista a 1930, *del ciclo* Epopeya del pueblo mexicano

Benito Juárez, presidente de México (1856-1862 y 1867-1872), esgrime una programación que anuncia las leyes reformistas que siguieron a la Constitución de 1857. Por debajo, y en primer plano, destaca el clero adinerado; Antonio López de Santa Ana, varias veces dictador entre 1833 y 1855, y el arzobispo Labastida, defensor de las propiedades y los privilegios de la Iglesia.

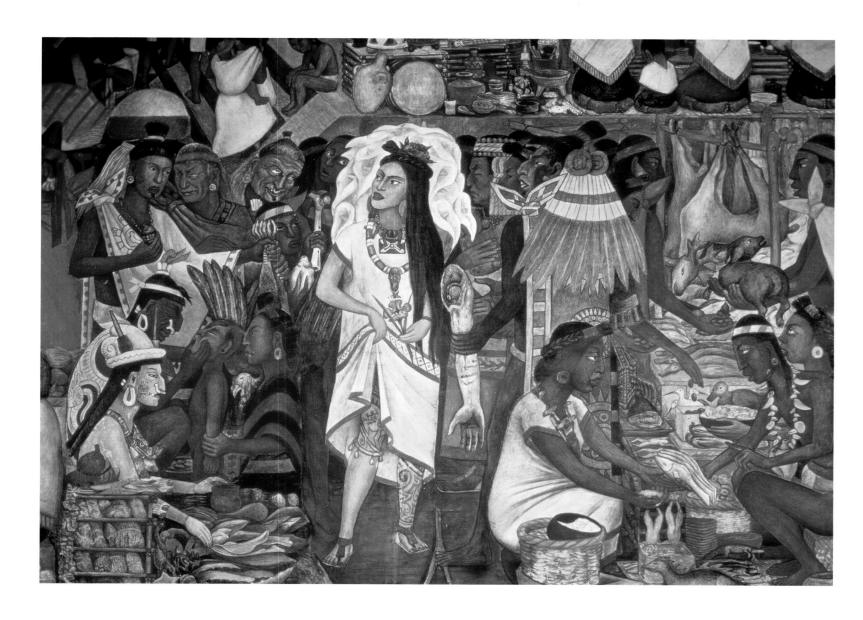

La gran ciudad de Tenochtitlán o
El mercado de Tenochtitlán
Detalle
1945, pintura al fresco, 4,92 × 9,71 m
Ciudad de México: Palacio Nacional,
galería del patio (pared norte, primer
mural principal), del ciclo México
prehispánico y colonial

Los 11 frescos interrelacionados de la
galería o pasillo del patio (9 murales
principales y 2 paneles introductorios en
grisalla) están dispuestos en una secuencia
convencional en la que puede verse un
panel detrás de otro adaptado a la forma
del edificio. En ellos destaca el de
Tenochtitlán, capital y epicentro de la
civilización azteca de los siglos XV-XVI.

en la que le decía que vendiera la vivienda y fuera a reunirse con ella. Una de las teorías que más sustentan esta brusca partida está relacionada con la muerte, el 8 de mayo de aquel mismo año, del gobernador y general Manuel González, una de las más íntimas amistades del presidente Porfirio Díaz y quien es posible que hasta entonces hubiese brindado a la familia una protección económica. En este caso, la partida del clan de don Diego nada tendría que ver con la impopularidad política que al parecer se había granjeado por sus opiniones liberales. Poco después de la llegada de su familia, don Diego se reunió con ellos en un hotel de la calle Rosales, lugar en el que había conseguido un empleo provisional como contable del establecimiento. Más tarde, fue contratado en la Secretaría de Salubridad y Asistencia, pero para un hombre que había desarrollado una amplia actividad de corte laboral e intelectual en su ciudad de origen, aquello significó un duro golpe.

Aquellos primeros años en Ciudad de México fueron, en definitiva, una época difícil. Su hijo estaba desnutrido y enfermó de escarlatina y fiebre tifoidea. En 1894, su esposa quedó nuevamente embarazada y aquella circunstancia favoreció el ingreso de Diego en una escuela privada católica. Meses después, ya en el año 1895, nació Alfonso, pero murió al cabo de una semana. Fue otro duro golpe para la familia, pero, en contrapartida, don Diego no tardó en prosperar, demostrando tanto su desvinculación del apoyo activo del liberalismo como su competencia en la administración. Fue ascendido al cargo de inspector de Salubridad y Asistencia, y María del Pilar abrió una clínica ginecológica, mientras que Diego

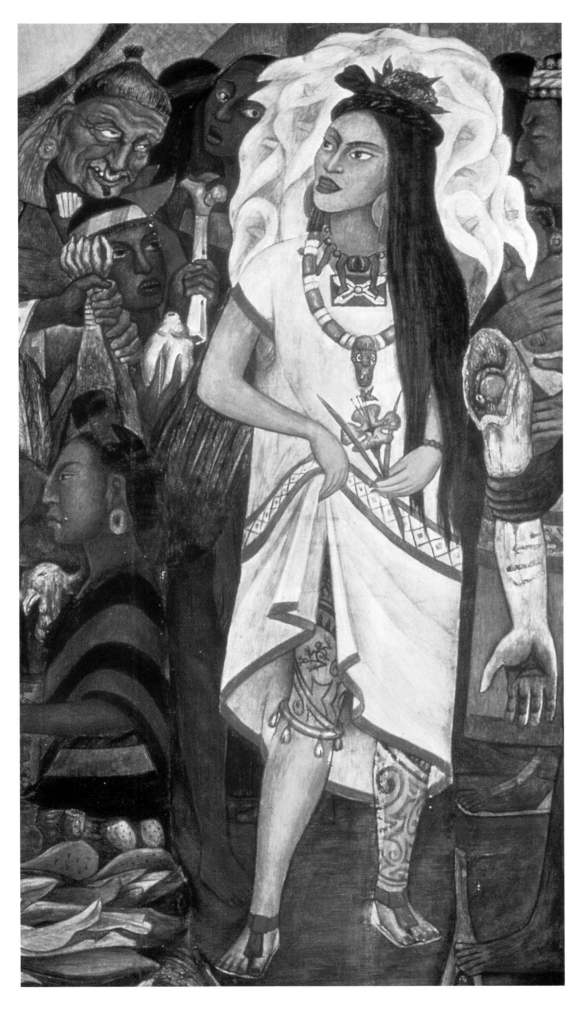

La gran ciudad de Tenochtitlán o
El mercado de Tenochtitlán
Detalle

*Una cortesana parece llamar la atención
de los asistentes al mercado mientras
enseña unas piernas sofisticadamente
tatuadas. A su lado, un brazo humano
desgajado del tronco se ofrece en venta.
Se trata de un mural pintado como
miniatura, con sutiles efectos de veladuras
y exquisito de color, composición y dibujo,
es decir, como un fresco acuarelado.*

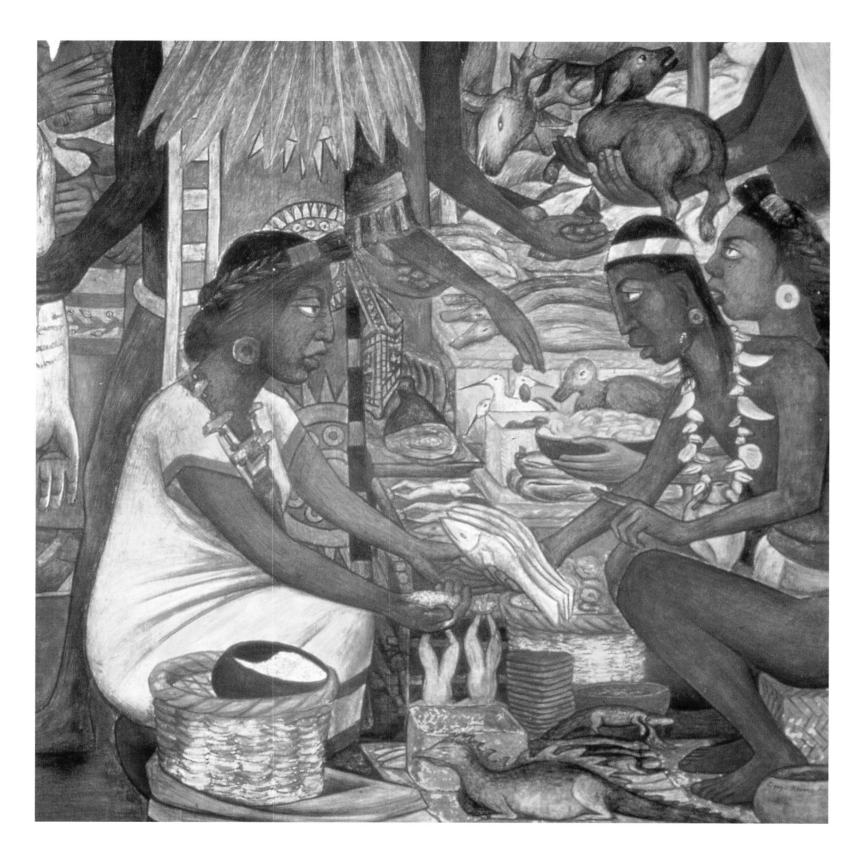

La gran ciudad de Tenochtitlán o
El mercado de Tenochtitlán
Detalle

*La escena recrea la actividad de un
mercado antiguo en el que se negocia con
productos de los más lejanos lugares del*
*Imperio azteca, evidenciando el talante
comercial de sus gentes. Así, los habitantes
de la costa intercambian pescado por aves u
otros animales. El colorido es abundante
y los atuendos de la gente van desde el
sencillo taparrabos blanco a los tejidos
de algodón.*

pasó a estudiar en el Liceo Católico Hispano-Mexicano. A la edad de 9 años, su caligrafía dejaba mucho que desear, pero sorprendía la facilidad que mostraba para el dibujo.

El documento pictórico más vivo de la ciudad en que creció Diego se encuentra en la obra del grabador José Guadalupe Posada, cuya imprenta estaba enclavada cerca de donde el incipiente artista estaba abriendo sus ojos al mundo. Pese a su gran popularidad, Posada vivió y murió olvidado por la crítica, siendo enterrado en 1913 en una fosa común. El pintor francés Jean Charlot se fijó en su obra 10 años más tarde, y rescató muchas de sus planchas cuando estaban a punto de ser destruidas. Gracias a aquella acción, hoy es posible imaginar el ambiente en que el joven Rivera pasó su infancia. Al margen de los encargos oficiales, Posada destacó por su visión del espectáculo de la vida callejera, aquel en que registró la energía del pueblo mexicano, que en breve estallaría en forma de revolución. Sin olvidar el singular sabor de sus gentes, plasmó la vida de una ciudad que estaba incorporándose a la era industrial bajo la tiránica soga de Porfirio Díaz, quien tras alcanzar el poder en 1876 al liderar una revuelta armada, consiguió mantenerse unos 35 años al mando del país, a base de amañar los obligatorios comicios cuatrienales.

Sólo en 1911 fue derrocado por la Revolución Mexicana, pero su mandato fue un tiempo más que suficiente para reintroducir la esclavitud en las plantaciones a una escala comparable a la de la época colonial, con métodos tan poco ortodoxos como el secuestro, y permitir un progresivo declive social y ruina económica. Otra gran paradoja de la sociedad del porfiriato radicaba en su admiración por todo lo europeo. El régimen de Díaz sucedió al de Benito Juárez y nunca repudió al anterior presidente, que oficialmente siguió siendo un héroe nacional. Juárez había llegado al poder tras derrotar al gobierno intervencionista del emperador francés Maximiliano de Austria. Así, en 1867 México afirmó su identidad nacional rechazando a Europa. Por tanto, podría suponerse que el porfiriato también sería antieuropeo, pero no fue así. El Viejo Continente suministró a sus ojos un continuo modelo de ideas a seguir y, en el campo artístico, Francia se convirtió en su punto de mira.

El paso por la Academia de San Carlos

En este ambiente dictatorial creció Diego Rivera. Alternando sus estudios con los de la escuela primaria católica, empezó a asistir a las clases nocturnas de la Escuela Nacional de Bellas Artes, es decir, la Academia de San Carlos. Posteriormente hubo una etapa en la que su padre intentó que ingresara en el Colegio Militar, pero tras un breve período de prueba, se demostró su escasa aptitud y su madre consiguió matricularlo en San Carlos (1898) como alumno con dedicación exclusiva. A pesar de su temprana edad, Diego empezaba así su particular mundo de educación especializada, pues aquella institución marcó el resto de su infancia y parte de su juventud. Por entonces, era ya capaz de realizar retratos bastante notables, pero en aquella escuela no tan sólo aprendió a dibujar y pintar, sino que su formación se vio complementada con asignaturas como matemáticas, física, química, historia natural, perspectiva y anatomía.

Este plan de estudios, según uno de los biógrafos del artista, llevaba el distintivo sello de la filosofía positivista de Auguste Comte, quien afirmaba que el progreso era deseable y que se producía en tres etapas: la teológica, la metafísica y, finalmente, la positivista, momento en que el hombre descarta las explicaciones sobrenaturales y se enfrenta a la realidad objetiva. Rivera estuvo expuesto al positivismo de sus maestros desde los 11 años, pero hasta entonces recibió una educación católica más tradicional y pesó más la influencia de su madre que la de su padre.

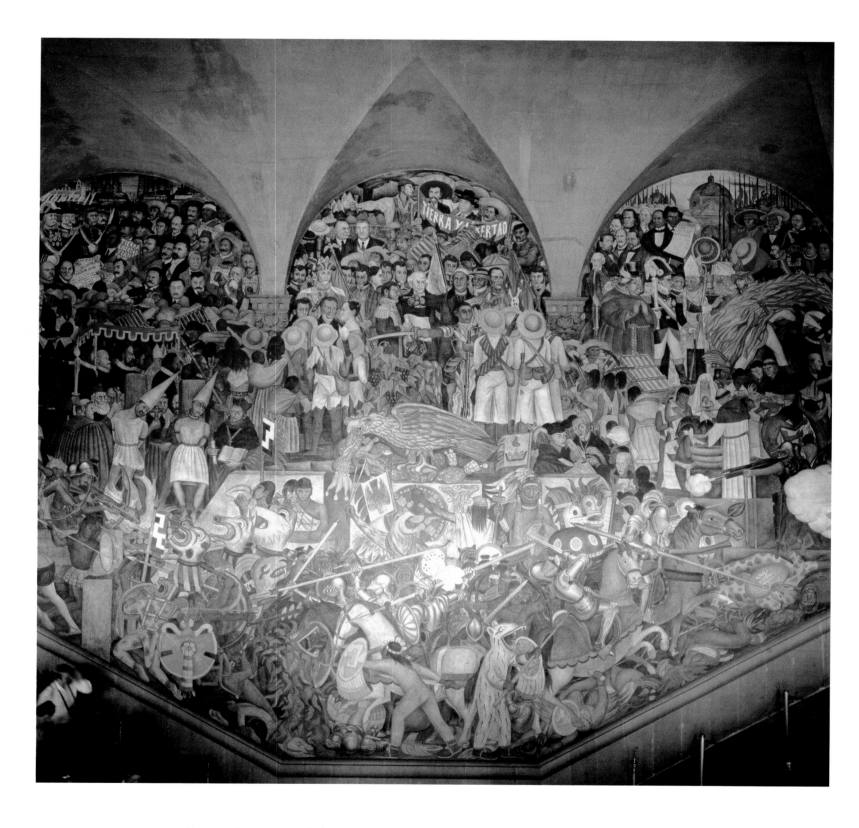

Imagen de tres áreas de la pared oeste del Palacio Nacional
1929-1931, pintura al fresco,
8,59 × 12,87 m (conjunto)
Ciudad de México: Palacio Nacional,
pared oeste de la escalinata: Historia de
México: De la Conquista a 1930, *del*
ciclo Epopeya del pueblo mexicano

Sobre la pared principal de la escalinata se
desarrolla un brillante espectáculo narrado
en cinco paneles [aquí, de derecha a
izquierda: La Reforma y la era de Benito
Juárez (1855-1876), El legado de la
independencia *y* La era de Porfirio Díaz
(1876-1910)*], mientras que los*
acontecimientos de la parte inferior
*(*Conquista y colonización españolas*)*
tienen una lectura tanto vertical como
horizontal.

Diego aprovechó de forma tan brillante su paso por la Academia de San Carlos, que a los 15 años, dos más joven que el resto de sus compañeros, formaba ya parte del último curso. Allí también se educó José Clemente Orozco, quien tanta relación mantuvo con el artista. Entre sus maestros figuraron el español Santiago Rebull, pintor académico y discípulo de Ingres, y el naturalista Félix Parra, a quien siempre admiró por su dominio de la cultura prehispánica de México. El primero murió en 1902, y su puesto de director de pintura y dibujo lo ocupó un año después el pintor catalán Antonio Fabrés Costa. Éste decidió cambiar los métodos de enseñanza, haciendo que los alumnos dibujasen objetos cotidianos y no sólo bustos clásicos, y que trabajasen con luz artificial. Las innovaciones no gustaron al personal ni a los alumnos, ya desacordes de por sí con el nombramiento de un regidor foráneo, mostrando su descontento en una revuelta estudiantil por la que, según los archivos, Rivera fue expulsado del centro durante unas tres semanas por desobediencia y falta de respeto.

Poco después de la llegada del nuevo director, decidió tomarse un año sabático y abandonó la ciudad a fin de ejercitarse en la pintura de paisaje. Fruto de ese momento son *Paseo de los melancólicos* y *La era*, estudio este último del patio de una gran hacienda según el estilo de José María Velasco, el pintor de paisajes más famoso de México por aquellas fechas.

En 1905, Diego regresó a la institución para concluir los dos últimos cursos de sus estudios. Por entonces, su participación en un concurso de dibujo le permitió ganar una medalla que le reportó una beca de la Secretaría de Educación Pública, de 20 pesos mensuales. En el verano de 1906 se licenció con matrícula de honor y 26 obras expuestas en la muestra de final de curso. Su papel como alumno aventajado facilitó que tanto críticos como funcionarios le recomendasen en Veracruz como candidato a una beca estatal para estudiar en Europa. Ésta llegó, según parece, de manos del gobernador de aquel estado, Teodoro Dehesa, quien, como destacado mecenas, supo valorar el talento que latía en aquellas pinturas tras visitar la exposición. No obstante, como la ayuda no podía hacerse efectiva hasta el próximo enero, decidió entregarse durante los seis meses siguientes a la vida bohemia de la ciudad, libre por fin de la responsabilidad de las clases y de la atadura de los exámenes.

Entre sus amistades de entonces se hallaban jóvenes arquitectos, estudiantes de derecho e intelectuales que posteriormente fueron conocidos como el grupo Savia Moderna. También figuraban el ilustrador Roberto Montenegro y el pintor Gerardo Murillo. Este último, conocido por su influyente actividad política y sus radicales opiniones nacionalistas, había regresado a México en 1904, tras una larga estancia en Europa. Fue entonces cuando decidió adoptar a modo de nombre de guerra el apelativo de «doctor Alt», alusivo a una sílaba característica de la lengua nahuatl que significa agua. La primera vez que Diego oyó hablar de él todavía era estudiante de San Carlos, pues Alt fue el cabecilla de la rebelión contra las innovaciones implantadas en el centro por Fabrés Costa. En aquella actitud habían influido de forma notoria los cuadros que había visto en Europa, pero al mismo tiempo tampoco estaba dispuesto a permitir que un artista europeo ejerciese tanta autoridad sobre la próxima generación de pintores mexicanos.

Antes de partir, Diego viajó con su padre al estado de Veracruz, ya que a 1906 corresponde un dibujo de la montaña más alta de México, el volcán *Pico de Orizaba*. También viajó a Querétaro, de camino hacia Guanajuato, por donde quizá pasó a despedirse de su familia. Por lo demás, se iba de un país en un momento en el que las violentas protestas políticas contra el régimen de Díaz eran reprimidas con sangrientos asesinatos. Un excelente *Autorretrato* permite observar el porte de aquel joven soñador que supo hacer de Europa su pasaporte pictórico hacia la fama.

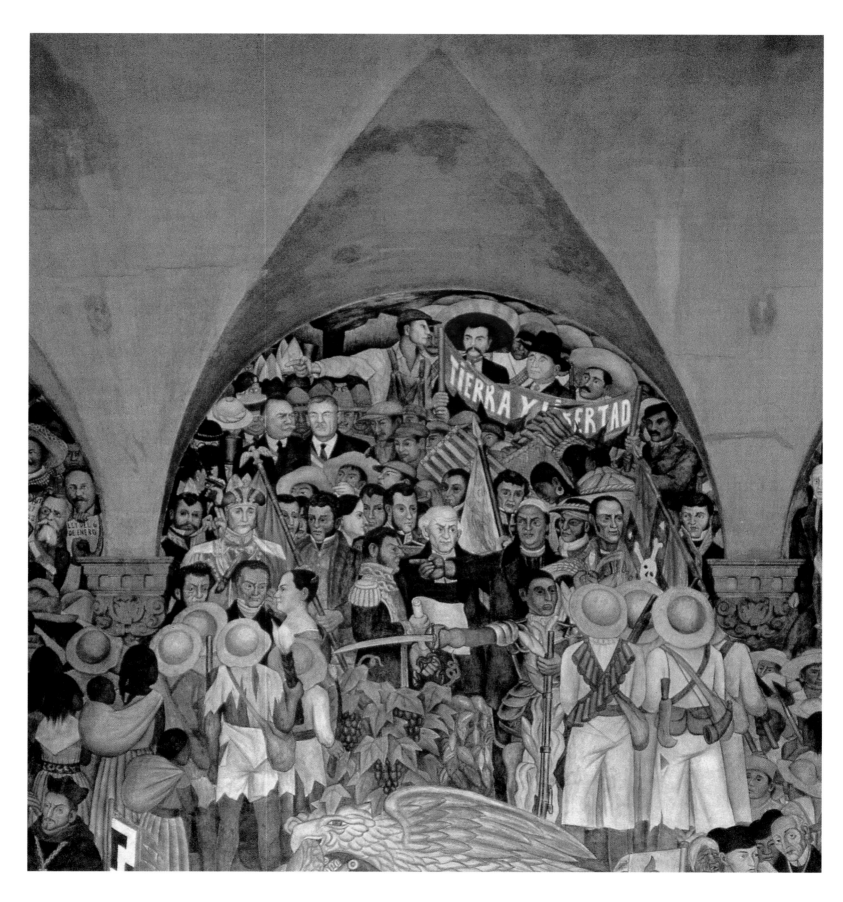

El legado de la independencia
1929-1931, pintura al fresco,
8,59 × 12,87 m (conjunto)
Ciudad de México: Palacio Nacional,
pared oeste de la escalinata: Historia de
México: De la Conquista a 1930, *del*
ciclo Epopeya del pueblo mexicano

El espacio del arco central está ocupado por
un montaje simbólico de personalidades
históricas pertenecientes a diversos períodos.
En el centro puede verse al cura Hidalgo,
enarbolando las cadenas de la esclavitud,
mientras que a la izquierda figura el

general Ignacio Allende, y a la derecha, José
M.ª Morelos, párroco mestizo. Por encima,
blandiendo la proclama de Tierra y
Libertad, Emiliano Zapata, Felipe Carrillo
y José G. Rodríguez.

A la conquista de Europa

El estudio del pintor
1954, óleo sobre lienzo, 178 × 150 cm
Ciudad de México: Colección de la
Secretaría de Hacienda y Crédito Público

El tema de esta obra, en cierto modo
surrealista, es el estudio del artista en San
Ángel. Los judas en «papier maché» se
ciernen como apariciones amenazadoras
sobre la figura yacente de la mujer.
Durante las festividades mexicanas de
Semana Santa, estas imágenes se rellenan
de petardos y se hacen estallar en medio del
júbilo popular.

De ser cierta la autobiografía de Rivera, el pintor, que a principios de enero de 1907 desembarcó en España para completar su educación, medía más de 1,80 m y pesaba 130 kg. A bordo del viejo navío «Rey Alfonso XIII», el pintor llegó a La Coruña tras dos semanas de travesía. Pero continuó hasta Santander, ciudad en la que debían desembarcar los pasajeros con destino a Madrid, pues la precariedad de transportes y carreteras requería de la ruta desde Galicia una mayor inversión de tiempo que la línea ferroviaria que unía la zona de Cantabria con la capital. El propio artista llegó a escribir:

«Me acuerdo, como si lo estuviera viendo desde otro lugar en el espacio, fuera de mí mismo, de aquel mentecato de veinte años, tan vanidoso, tan lleno de delirios juveniles y de anhelos de ser señor del universo, igual que los otros pardillos de su edad. La edad juvenil de los veinte años es decididamente ridícula, aunque sea la de Gengis Khan o la de Napoleón... Este Diego Rivera, de pie en la proa del "Alfonso XIII" en plena medianoche, contemplando cómo el barco surca las aguas y deja una cola de espuma, exclamando fragmentos del "Zarathustra" al contemplar el silencio profundo y pesado del mar, es lo más lastimoso y banal que conozco. Así era yo.»

Tras un lento y largo viaje, y una vez en Madrid, Diego se dirigió al Hotel de Rusia de la calle Sacramento, lugar en el que ya estaba instalado un amigo suyo de la Academia de San Carlos y que disfrutaba asimismo de una beca del estado. Sin pérdida de tiempo, al día siguiente acudió al taller de Eduardo Chicharro, uno de los más destacados artistas de la ciudad, con una carta de presentación de Gerardo Murillo. Calificándose a sí mismo de máquina imparable, también por entonces escribió: «En cuanto di con el taller de Chicharro, monté

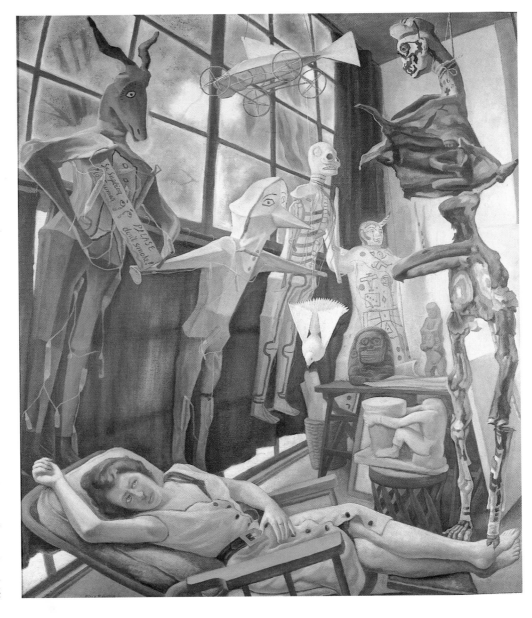

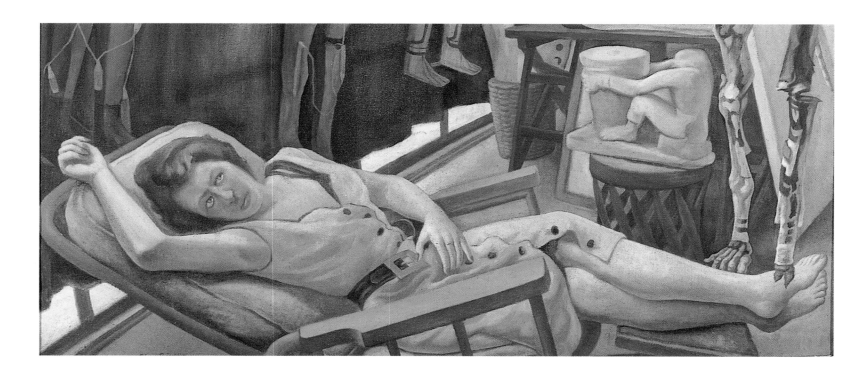

El estudio del pintor
Detalle

*Para Rivera, quien fallecería tres años
después de finalizada esta obra, su casa de
San Ángel fue algo más que su vivienda y
taller: en cierto modo, fue su reducto de
paz y lugar de inspiración. Allí pasó
mucho tiempo, especialmente durante los
últimos años de su vida, y el entorno de
aquel lugar también impregnó algunos de
sus más llamativos cuadros.*

mi caballete y me puse a pintar. Pasé varios días seguidos pintando, desde el amanecer hasta pasada la medianoche.». No fue, sin embargo, una actitud ocasional: durante la mayor parte de su vida conservó la costumbre de trabajar muchas horas seguidas.

En la época que llegó Rivera, Alfonso XIII todavía ocupaba el trono de una España marcadamente aislada del resto de Europa. Su afán por integrarse en el país resultó al principio algo duro, pues a pesar de que nunca consideró aquel viaje como un retorno a las raíces de su abuelo y bisabuelo y de que su educación tenía un marcado acento francés, no pudo desprenderse del rancio sabor de sentirse como un exilado y un intruso. Pero la proximidad de su alojamiento al Museo del Prado hizo su estancia y su soledad más llevaderas. Por vez primera pudo ver las obras originales del Greco, Velázquez, Zurbarán, Murillo y Goya, circunstancia que le causó un gran impacto. Pasó semanas copiando no sólo a los maestros españoles, sino también cuadros de Bruegel, Lucas Cranach, el Bosco y Joachim Patinir. Frecuentó asimismo las clases de dibujo al natural del Círculo de Bellas Artes. Bajo la dirección de Chicharro, los dos años de paciente trabajo de Rivera le permitieron progresar adecuadamente y, a pesar de que con el tiempo lamentó la banalidad de los cuadros que pintó por aquella época, lo cierto es que mejoró de forma notoria.

Al margen de su tutor, Diego también recibió probablemente ciertas influencias de los amigos que hizo en los círculos bohemios e intelectuales de Madrid. El Hotel de Rusia estaba cerca del Café de Pombo, un famoso centro de reunión de pintorescos personajes desde la época de Goya, y del Nuevo Café de Levante, de donde tomó su nombre el círculo de escritores y críticos que formaban parte de la generación del 98. Allí debió de conocer a parte de sus integrantes, como los hermanos Baroja, Ramón Gómez de la Serna y Ramón del Valle-Inclán, con quien entabló amistad. En aquel año de 1907, los pintores españoles vivos más famosos eran Zuloaga, Sorolla y Anglada Camarasa.

De las obras que Rivera pintó durante su primer año en Madrid se conocen algunos paisajes, dos retratos y un *Autorretrato* de marcado carácter romántico, que bien poco tenía que ver con su auténtico aspecto. Su maestro Chicharro se preocupó también de que los alumnos de su taller supieran afrontar cualquier encargo convencional, motivo por el cual se los llevaba de viaje por España para que mejoraran la pintura del natural. Fue así como conoció la luz, las gentes y las tierras de

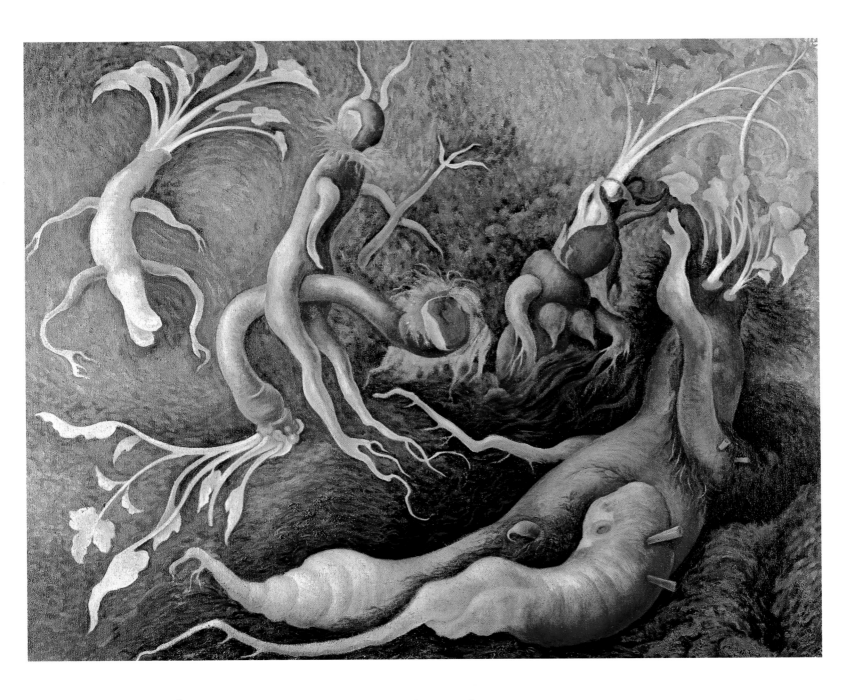

Valencia, Salamanca, Ávila, Toledo, la región de Extremadura, Galicia, Murcia, Oviedo y Santiago de Compostela. Su afabilidad le llevaba a dar largos paseos por el campo para charlar con los campesinos e interesarse por los problemas agrícolas y la situación del proletariado, aunque, paradójicamente, aquellas figuras apenas protagonizaron ni un resquicio de sus cuadros.

En mayo de 1907, Chicharro se llevó a su discípulo a Barcelona, ciudad en la que el maestro participó en la V Exposición Internacional de Arte, inaugurada el día 5 de aquel mes. La obra presentada por Rivera fue rechazada, pero se le brindó la ocasión de entrar en contacto, por vez primera, con la obra de Manet, Renoir y Pissarro. Los impresionistas habían tenido más éxito en Barcelona que en la escuela de Madrid, pese a lo cual el joven artista tuvo la oportunidad de conocer a Darío de Regoyos, Santiago Rusiñol y Ramon Casas. No obstante, su pintura le llevaba aún por senderos más tradicionales, sin dejar por ello de reconocer en una carta escrita desde Barcelona el impacto que le supuso conocer la pintura de Burner Johns y Frank Brangwyn.

Pero si se tiene presente que el Salón de Otoño estaba organizando por entonces una exposición retrospectiva de homenaje a Cézanne y que Picasso estaba tra-

Las tentaciones de San Antonio
1947, óleo sobre lienzo, 90 × 110 cm
Ciudad de México: Museo Nacional de Arte

La representación de rábanos antropomorfos como figuras grotescas, con pronunciados órganos genitales, está inspirada en los tradicionales concursos navideños de rábanos que tienen lugar en la ciudad de Oaxaca. En los años treinta y cuarenta, los vendedores de esta fiesta competían para crear esculturas de rábanos de figuras populares como toreros y artistas de cine.

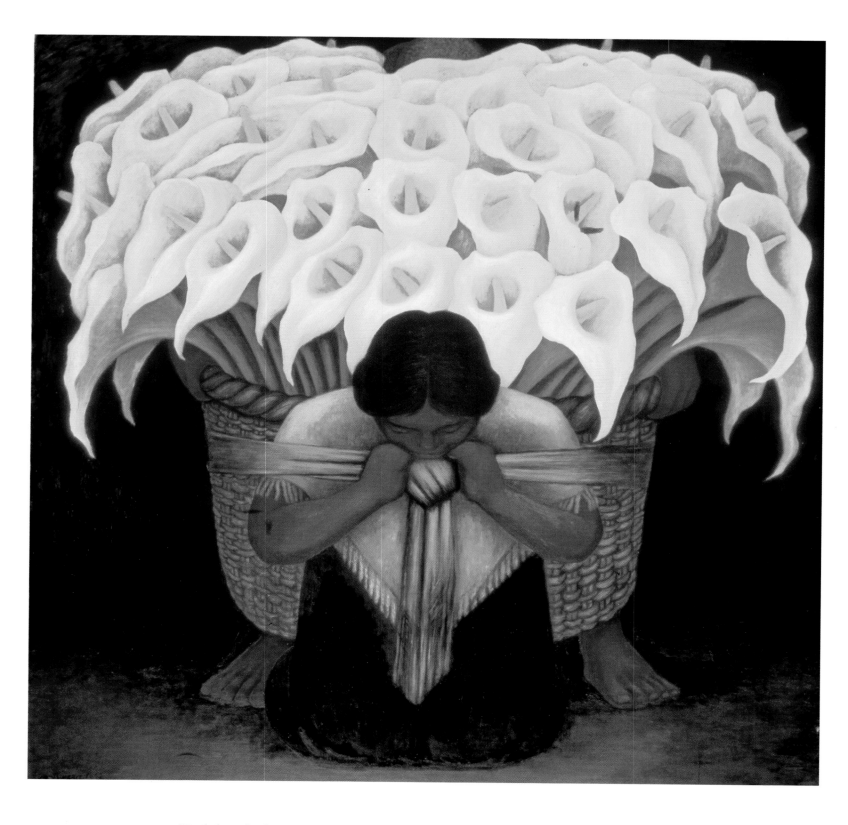

Vendedora de alcatraces
1942, óleo sobre masonita
Colección particular

Al igual que otros cuadros realizados durante el mismo período, el tema de las vendedoras de flores fue prolífico en la paleta de Rivera y contribuyó por su sencillez y belleza a su plena identificación en el extranjero. Realizados prácticamente en serie, la elegante forma de los alcatraces denota, sin embargo, su cuidadoso pincel.

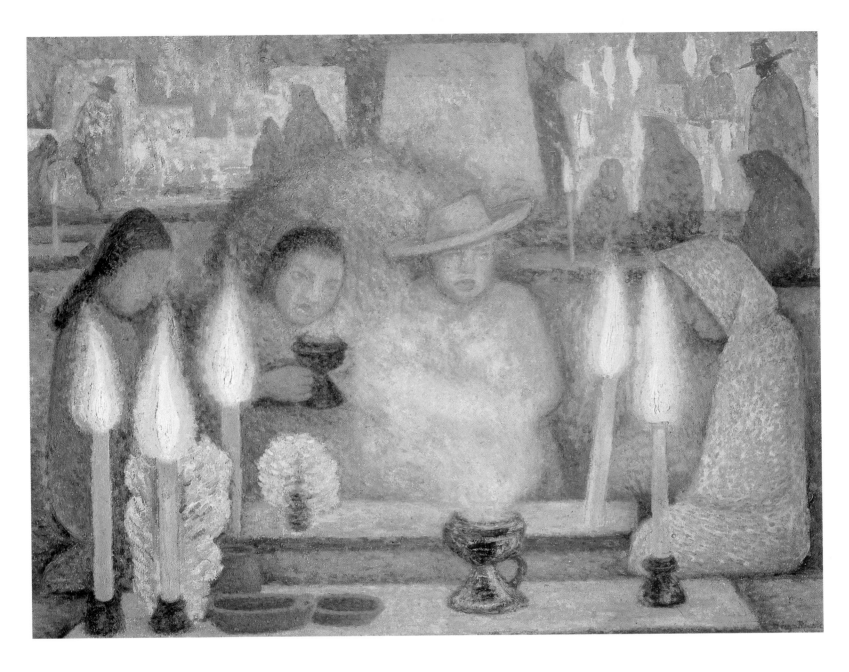

bajando en *Les demoiselles d'Avignon*, puede situarse en su auténtico contexto al artista mexicano.

Tras aquella experiencia, Rivera regresó a Madrid y reanudó sus estudios con Chicharro. El sofocante calor de la capital durante el período estival llevó a maestro y discípulos a iniciar un largo viaje por la costa vasca, del que se conservan varios paisajes, siendo el que refleja el exterior de la *Iglesia de Lequeitio* uno de los que envió al gobernador Dehesa como obligado tributo de los primeros seis meses en España. Una exposición celebrada en noviembre en el taller de Chicharro de las obras de sus alumnos permitió a Rivera empezar a obtener cierto reconocimiento entre el público y la crítica del país, circunstancia secundada en la primavera de 1908, cuando exhibió en la Exposición Nacional de Bellas Artes tres de los paisajes vascos realizados el verano anterior. En dicho certamen, dominado por Santiago Rusiñol y Julio Romero de Torres, Chicharro ganó una medalla de oro, y su amiga María Blanchard, a quien había conocido en el Prado y estaba a punto de trasladarse a París, una de bronce. Tras su clausura, Diego decidió abandonar Madrid, no sin antes mostrar en la siguiente exposición del taller de su maestro un conjunto de obras inspiradas en la luz, los edificios y los campos de Ávila, que llamaron inmediatamente la atención del joven crítico Gómez de la Serna. El propio Sorolla

Día de muertos
1944, óleo sobre masonita, 73,5 × 91 cm
Ciudad de México: Museo de Arte Moderno

Conocido también por Velorio, *un grupo de indígenas aparece aquí reunido en sumisa oración en torno a un féretro envuelto en el humo del incienso (copal) y en la parpadeante luz de las velas. Al fondo, la silueta de otros personajes recortada contra el resplandor de diversas lumbres permite ver cómo también ellos presentan un sentido respeto a los suyos.*

21

(según explicó Rivera a Gladys March, su biógrafa) se presentó un día en el taller y quedó impresionado por el cuadro titulado *La forja*. El retrato de un torero sentado, *El picador*, fue el último cuadro que terminó antes de su partida.

París, Brujas, Londres, Bretaña...

A principios de marzo de 1909, Rivera escribió desde Madrid a un amigo suyo de Ciudad de México que estaba a punto de iniciar un viaje por Francia, Bélgica, Alemania e Italia, comunicándole también su intención de recalar de forma definitiva en este último país, o bien de regresar de nuevo a España. Todavía le quedaban dos años de beca, y como artista sentía la necesidad de encontrar su propio camino en la pintura, algo que golpeaba con fuerza en su interior, pero que aún no había encontrado cómo ni de qué forma plasmarlo.

Una vez en París, se alojó en el Hotel de Suez, enclavado en el boulevard St. Michel. Llegó, al parecer, junto a su maestro Chicharro y en aquel lugar se hospedó también Valle-Inclán durante el verano. La actividad de Rivera en la capital francesa no difirió ni un ápice del alumno de arte habitual, es decir, estudiar y copiar obras en el Museo del Louvre, visitar exposiciones, asistir a conferencias y trabajar en las escuelas al aire libre de Montparnasse y de las orillas del Sena. Durante aquel período, enfermó y sufrió un agudo ataque de hígado, resultado de una hepatitis crónica que lo atormentaría toda la vida. No obstante, su estancia allí

India tejiendo
*1936, óleo sobre lienzo, 59,7 × 81,3 cm
Phoenix: Art Museum*

*Tras la polémica surgida por el frustrado mural de Nueva York, el obligado regreso a México a finales de 1933 supuso para el artista una amarga decepción.
Sin embargo, no pasó mucho tiempo antes de reconciliarse con su situación pintando motivos de su país. Con gran paciencia, esta india parece hilar mecánicamente, mientras su rostro delata cierta reflexión y algo de tristeza.*

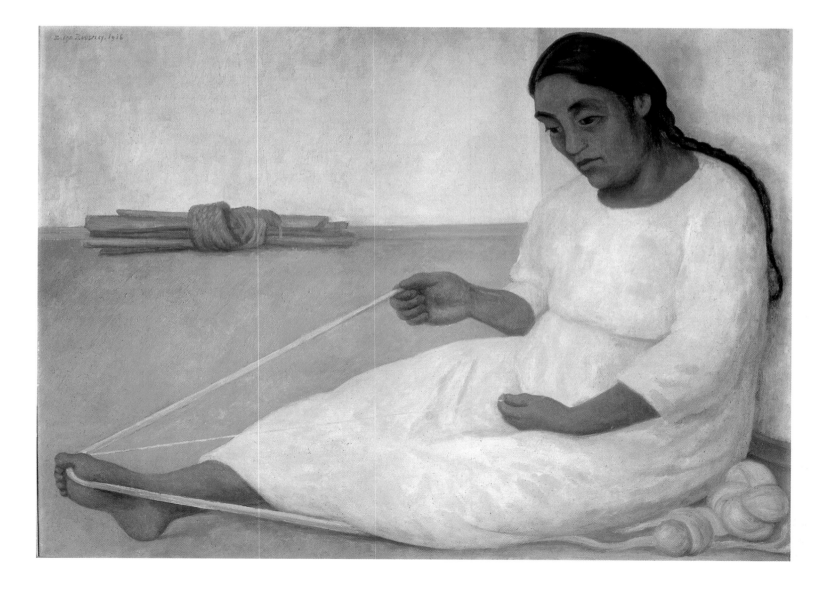

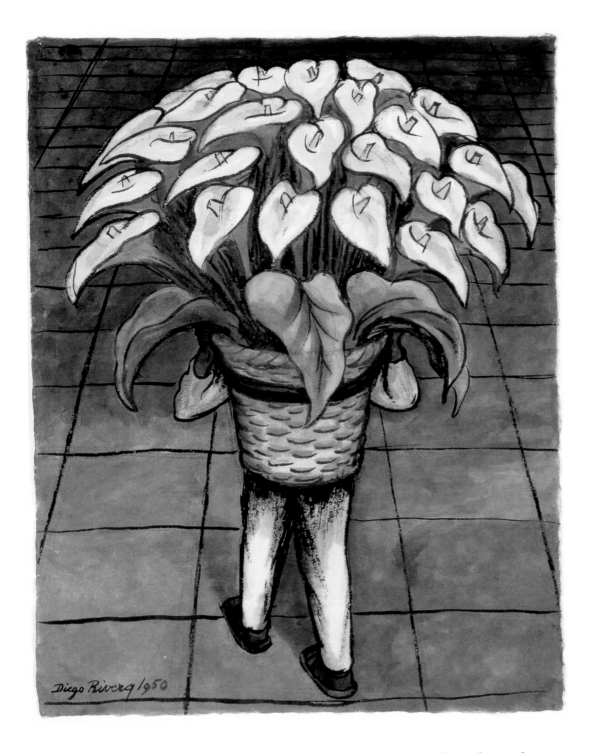

Hombre transportando alcatraces
1950, papel de arroz
Colección particular

En sus últimos años, los cuadros de formato normal acapararon casi la totalidad del trabajo del gran muralista. Aumentó por entonces el número de retratos realizados exclusivamente por encargo, pero no abandonó por ello los temas que tanta fama y éxito económico le habían deparado entre una clientela de solventes recursos económicos.

fue breve y, a pesar de que el pintor confesó haberse sentido subyugado por Daumier y Courbet, lo cierto es que se interesó mucho más por el simbolista Puvis de Chavannes. Así lo reconoció en una carta escrita en noviembre desde Brujas, ciudad a la que se había trasladado a finales de junio en compañía de Enrique Friedmann, un pintor mexicano de origen alemán.

La ciudad flamenca estaba en el punto de mira de Rivera desde el momento en que en Madrid había entrado en contacto con su pintura. Al margen de su belleza y sus interesantes museos, Brujas y el destino le depararon dos agradables coincidencias: su reencuentro con María Blanchard y el trabar amistad con una amiga de ésta, Angelina Beloff, pintora de origen ruso de la que no se separaría durante los 12 años siguientes. Ambas se habían conocido en París, y tanto si María sabía de antemano la presencia del artista en Brujas como si éste había visto a Angelina en la capital francesa y decidió seguirla hasta Bélgica, lo cierto es que ambas parejas coincidieron y continuaron juntas pintando y viajando por toda la región. Diego

se enamoró de aquella agradable y hermosa mujer rubia, delgada y de ojos azules, 7 años mayor que él y con cautivadoras ideas sobre la vida y el arte.

A bordo de una barcaza de vapor que les permitió surcar el canal hacia la frontera holandesa, Diego trabajó mucho en la romántica ciudad belga. Su obra más famosa de entonces es *Casa sobre el puente*, estudio de una de las típicas vistas del lugar. A medida que pasaba el tiempo, sus planes iniciales fueron variando de curso y, así, la idea de continuar de Bruselas a Munich, Venecia y Roma quedó alterada un buen día de verano a bordo de un barco rumbo a Londres. Resulta razonable suponer que la iniciativa partió de Angelina, procedente de una familia liberal rusa e interesada en la literatura de Charles Dickens y la política progresista. Socialmente, la pobreza y la miseria que por aquellos años azotaban la capital británica sorprendieron en cierta manera a Rivera, pero, artísticamente, la obra de Hogart, Turner y Blake, así como las colecciones de escultura clásica y arte precolombino del British Museum, saciaron sus inquietudes. Además, en medio de un hervidero de manifestaciones políticas, enfrentamientos entre huelguistas y policías y la lucha por la supervivencia de la gente más humilde, el artista encontró el momento para declarar su amor a Angelina. Pese a sus buenas intenciones y gran timidez, la presionó tanto que, de regreso a Brujas, ella, que hasta entonces tanto le había ayudado a ver el mundo bajo otro prisma, decidió volver a París para reflexionar tranquilamente sobre la cuestión. No pasó mucho tiempo antes de que el intercambio de sentimientos fuese mutuo. Tras ser aceptado, decidió instalarse en Francia.

Su relación se desarrolló gradualmente, y entre 1909 y 1910 vivieron en domicilios separados. Del grupo que partió de París, Friedmann volvió al Hotel de Suez, y el resto se instaló en Montparnasse. Con ayuda de Angelina, Rivera realizó un grabado titulado *Mitin de obreros en los docks de Londres*, finalizó *Casa sobre el puente* y dio inicio al paisaje titulado *Le Port de la Tournelle*, también conocido como *Notre-Dame de París a través de la niebla*, un estudio de agua y bruma inspirado en Turner y Monet, pero evocador, al mismo tiempo, del dramático invierno de aquel año en París al plasmar las aguas del Sena poco antes de desbordarse. Por entonces, su amada se había convertido en el centro de su vida y, como tal, la pintó en numerosas ocasiones. Fue también una época en la que su lucha por encontrar su equilibrio como artista, llegar a fin de mes con una beca modesta y terminar suficientes cuadros para satisfacer al gobernador Dehesa se convirtió en una batalla diaria. En marzo de 1910, sus esfuerzos se vieron algo recompensados cuando consiguió que le aceptaran seis cuadros para el Salon des Indépendants, entre ellos *Le Port de la Tournelle* y *Casa sobre el puente*, aunque la ambigua reputación de que disfrutaba el certamen por entonces, tampoco se tradujo en grandes alegrías.

Aquel verano, Diego y Angelina viajaron a Bretaña, lugar en el que pintó cuadros como *Cabeza de mujer bretona* y *Muchacha bretona*, de estilo realista flamenco o español, y *El barco demolido*, una marina a modo de último tributo al simbolismo. Sin embargo, a partir de aquí llegó a un punto muerto. Hacía tres años que había salido de México, pero la depurada técnica que con tanto esfuerzo había adquirido no le había servido hasta entonces para canalizar un estilo. Gracias a su éxito en el Salon des Indépendants, se aseguró dos años más de beca, pero, según él mismo reconoció: «Había empezado a perder el rumbo. De pronto sentía una necesidad imperiosa de ver mi tierra y mi gente.» El permiso recibido del gobernador Dehesa para regresar a México y exponer sus obras en el marco de las celebraciones del centenario de la independencia del país, organizadas por Porfirio Díaz en la Academia de San Carlos, le supuso un gran alivio. En agosto enrolló sus lienzos y partió hacia España. Una carta fechada en septiembre y dirigida a Angelina demuestra que, por alguna razón, alargó el viaje y se dirigió a Madrid antes de embarcarse en Santander. De nuevo en el Museo del Prado, la pintura religiosa de El Greco le transmitió un sentimiento y una sensibilidad hasta entonces ignorados.

Un breve paréntesis

principios de octubre de 1910, Rivera desembarcó en Veracruz. Viajó en tren hasta la capital de Jalapa para presentar sus respetos al gobernador Dehesa y recoger los lienzos que necesitaba para la exposición, dirigiéndose seguidamente a Ciudad de México. En la estación lo esperaban su familia, varios miembros de la Sociedad de Pintores y Escultores Mexicanos y representantes de la prensa, quienes convirtieron aquella llegada en un emotivo reencuentro. Todos en general habían seguido los progresos del joven becario y estaban al corriente de su éxito en el Salon des Indépendants de París, motivo por el cual la exposición que debía preparar despertó un gran interés. Años más tarde, cuando se había convertido en el protegido del régimen que sucedió a Porfirio Díaz, Rivera ideó un relato ficticio de su vida en México entre 1910 y 1911, en el que destacaba una rivalidad de tintes dramáticos entre su madre y su nodriza por acaparar su atención apenas recién llegado y la puesta en práctica de una conspiración personal para asesinar al presidente de la República. Si, una vez finalizada la exposición luchó con la guerrilla campesina del líder rebelde Emilio Zapata durante seis meses en el sur de México, según afirmó más tarde, es algo que, aunque más consistente, proyecta también sombras de duda.

Sí es cierto que Rivera encontró a Ciudad de México inmersa en una gran fiesta. En medio de las decoraciones del centro de la capital, las celebraciones habían dado inicio el 1 de septiembre, y 20.000 invitados, muchos de ellos procedentes del extranjero, fueron convidados a participar en una serie de diversiones. En el auditorio del aún inacabado Palacio de Bellas Artes fue instalado un espléndido telón de vidrio multicolor, diseñado por el doctor Alt y construido por Tiffany, de Nueva York. La exposición de Diego fue oficialmente inaugurada por Doña Carmen Romero Rubio de Díaz el domingo 20 de noviembre. Fue todo un éxito, y prueba de ello es que la fecha de clausura, prevista para el 11 de diciembre, fue aplazada hasta el día 20. De los 35 cuadros expuestos, 13 fueron vendidos, 5 de ellos a la Escuela de Bellas Artes, en tanto que el titulado *Pedro's share* (1907), enviado en su momento al gobernador Dehesa, fue adquirido por la propia esposa del dictador.

En aquellos momentos, sin embargo, no todo fue alegría. Latía en el aire una cierta intranquilidad que, en un escaso margen de tiempo, se adueñó del país en forma de intento revolucionario. El mismo día en que Rivera estaba viviendo una agradable jornada, el político liberal Francisco Madero había cruzado la frontera desde el norte de México y había organizado una insurrección armada. La oposición a Díaz se había hecho particularmente notoria durante los tres años de ausencia del artista. Aprovechando esta coyuntura, aquel candidato de la oposición a la presidencia, que había sido arrestado y encarcelado por su osadía, proclamó, tras fugarse de la cárcel, la revolución mexicana con su «Plan de San Luis Potosí», en el que pidió al pueblo que se levantase en armas. Aquella primera iniciativa

La civilización tolteca o **La producción indígena de caucho**
Detalle
1950, pintura al fresco, 4,92 × 0,64 m
Ciudad de México: Palacio Nacional, galería del patio (pared norte, quinto mural principal), del ciclo México prehispánico y colonial

Sea cual fuere la relación simbólica que se establezca entre los frescos de la galería del patio y los de la escalinata, los primeros pueden definirse como un intento del artista de convertir en algo real y memorable para todos sus paisanos los logros de sus antepasados mexicanos, fuente de orgullo racial y nacional y propuesta de un modo de vida a seguir.

Desembarco de los españoles en Veracruz
Detalle
1951, pintura al fresco, 4,92 × 5,27 m
Ciudad de México: Palacio Nacional, galería del patio (pared este, noveno y último mural principal), del ciclo México prehispánico y colonial

Muestra la llegada de los españoles al mando de Cortés. Entre los conquistadores, el artista pintó un judío, el primer comerciante de joyas de la Nueva España. Cortés está retratado, siguiendo los estudios efectuados sobre sus restos, como un ser deforme víctima de la sífilis. Frente a él, un mercader de esclavos.

fue sofocada por la policía, pero adquirió suficiente entidad para que la primera revolución del siglo XX empezara a crecer y extenderse: el 14 de febrero de 1911, el gobierno del presidente tuvo ya que enfrentarse a una insubordinación con todas las de la ley.

Tras el cierre de la exposición, una carta fechada el 10 de marzo de 1911 desde la pequeña ciudad de Amecameca (al sur de Ciudad de México) y dirigida a Angelina, demuestra que por entonces el artista aún se hallaba en el país. Uno de los motivos por los que se explica su permanencia allí es el hecho de que su com-

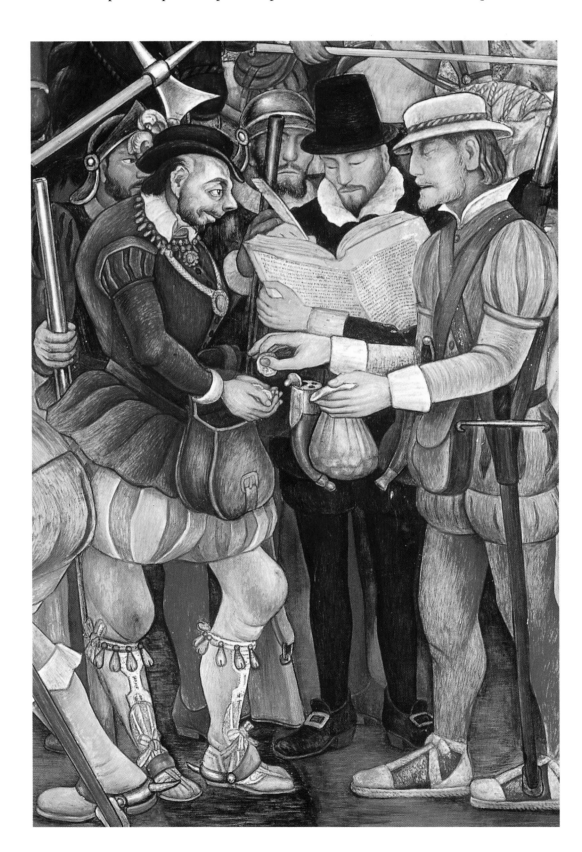

pañera se encontraba en aquellos momentos en San Petersburgo; otro, su escaso interés por marcharse tras una visita tan breve después de una ausencia tan prolongada como la suya. No obstante, su principal preocupación residía en su obra. La necesidad de descubrir si su país podía ofrecerle algún camino hacia el que encauzar su pintura se convirtió en aquellos momentos en una razón prioritaria. Amecameca y la posibilidad de recrearse en su paisaje se convirtieron en la primera parada. Así lo reconoció el artista en aquella misiva: «Por primera vez te escribo en un estado de ansiedad que sólo puedo comparar al que sufrí cuando estuvimos en Bretaña el año pasado... no quería volver a París sin haber pintado algo... No quería quedarme más tiempo en la ciudad, pero tampoco quería volver a tu lado sin dos o tres cosas que enseñarte a mi regreso.»

Cuando Rivera dio por finalizada su tarea, volvió a Ciudad de México con la intención de regresar a Europa. Abandonó el país igual que había llegado, por Jalapa, despidiéndose del gobernador Dehesa y confiando en que seguirían pagándole la beca. Cinco semanas después de su partida, la Revolución dejaba de ser una mera insurrección y daba un definitivo sentido a sus ideales y esperanzas.

Buscando un estilo

Entre finales de abril y principios de mayo, Diego Rivera recalaba de nuevo en un puerto de Europa. Su reencuentro con Angelina quedó definitivamente sellado con un intercambio de promesas que a ella le permitieron considerarlo a partir de entonces como su marido, y con un viaje a Normandía, cerca de Dieppe, para disfrutar de su luna de miel, pero sin excluir el trabajo. Por los motivos que fuesen, el artista no se sintió cómodo pintando en aquella localidad y decidieron regresar a París, para trasladarse después a Barcelona, donde pasaron una semana en el cercano monasterio de Montserrat. La pareja se instaló seguidamente en el pueblo de Monistrol, donde permaneció dos meses. En septiembre volvieron a París, no sin antes pasar por Madrid y Toledo, pues Rivera no quería que su mujer desaprovechase la oportunidad de admirar la obra del Greco en su primera visita a España. Un apartamento en el número 52 de la avenue du Maine, cerca de la estación de Montparnasse, les esperaba en la capital de Francia.

Por aquel entonces, Rivera se mostraba todavía como un pintor dubitativo e inseguro. En el Salón de Otoño de 1911, expuso los dos paisajes del *Volcán Iztaccihuatl* que había realizado en Amecameca. Queda en la incógnita qué pintó durante aquel invierno, pues no consideró que lo realizado valiera la pena exponerlo en el Salon des Indépendants de la primavera siguiente. Allí exhibió, en cambio, los paisajes de *Montserrat* que había realizado en técnica puntillista, con la esperanza probablemente de asegurarse su presencia en el certamen bajo la presidencia de Signac. Concluida la muestra, la pareja decidió pasar otro verano en España, dejando el nuevo estudio al que se habían trasladado y cediendo la custodia de sus escasos enseres a los pintores holandeses Kickert y Mondrian, destacados pintores cubistas que vivían en el mismo edificio. Regresaron a Toledo, lugar en el que alquilaron una casa que compartieron con el pintor mexicano Ángel Zárraga, quien ejercería cierta influencia sobre el artista. Por entonces también se hallaba en la ciudad castellana Leopold Gottlieb, quien, al igual que Diego hizo con Zárraga, realizó un excelente *Portrait de Monsieur Rivera*.

Diego aprovechó aquel primer verano en Toledo para realizar varios estudios de la ciudad. Eligió para ello los mismos paisajes pintados por el Greco, sintiéndose, una vez más, fuertemente atraído por su pintura. Pese a tan evidente inspiración, los cuadros realizados por entonces tienen ya un marcado sello personal, signo evidente de que, por vez primera en su vida, podía ofrecer a sus clientes algo distinto y romper con el molde académico que hasta entonces había dominado en sus lien-

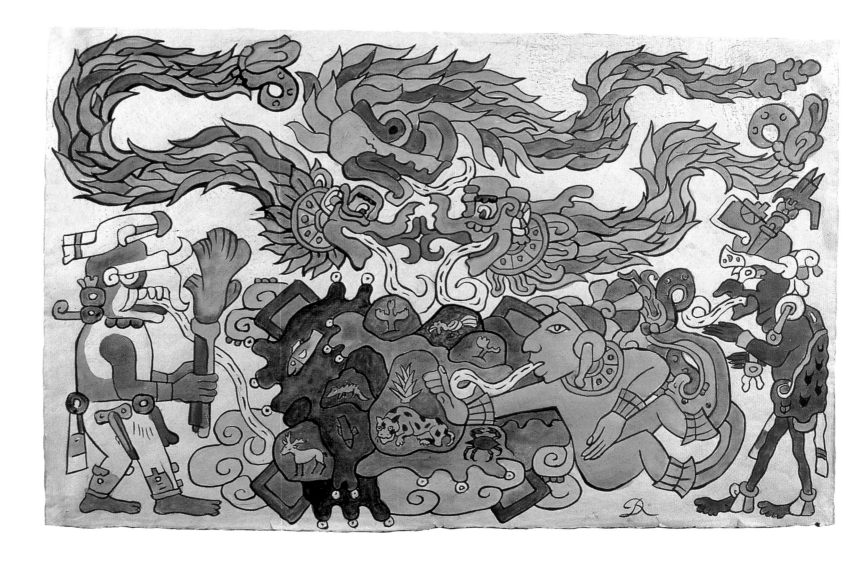

Creación de la Tierra
lámina de la Leyenda de Popol Vuh
1931, acuarela
Guanajuato: Museo Casa Diego Rivera

*En 1931, Rivera tan sólo pasó cinco meses
en México, tiempo durante el cual finalizó
la pared oeste del Palacio Nacional e
ilustró con acuarelas y dibujos el Popol
Vuh. El inmenso valor de este libro radica
no sólo en su condición de texto primordial
de la literatura maya, sino también de la
precolombina y universal.*

zos. En su *Vista de Toledo*, comenzó a interesarse por la superposición de formas y superficies en el espacio que desembocaría en un estilo pictórico cubista.

Junto a Angelina, regresaron a París la primera quincena de septiembre, con la intención de someter a tiempo las obras realizadas al jurado del Salón de Otoño, inaugurado el 1 de octubre. Se instalaron en aquella ocasión en el número 26 de la rue du Départ, edificio cercano a su anterior vivienda y en el que coincidieron de nuevo con Kickert y Mondrian. En el certamen fueron aceptados *Retrato de un español* y *El cántaro*. En el mismo, también expusieron Matisse, Vlaminck, Bonnard, Renoir, Cézanne, Degas, Toulouse-Lautrec y Fantin-Latour, pero quienes más llamaron la atención fueron los cubistas, definidos en aquella ocasión por el crítico francés Guillaume Apollinaire como «los artistas más serios e interesantes de nuestro tiempo». Cabe recordar que, a principios de aquel año de 1912, Albert Gleizes y Jean Metzinger habían publicado *Du cubisme*, texto pensado como manifiesto del movimiento.

Así, inspirado en las obras de sus vecinos, a los que cabía añadir el también holandés Lodewijk Schelfhout, Rivera no pudo por menos que impregnarse de la obra de aquéllos. En 1913, experimentó el paso hacia el cubismo analítico y a la concepción cubista del arte, tendencia que cristalizó en unas 200 obras pintadas a lo largo de los años siguientes. Si bien nunca explicó por qué escogió aquel momento para convertirse a un movimiento que conocía desde hacía dos años, él mismo reconoció: «Me fascinaba e intrigaba todo lo que tuviera relación con el movimiento. Era un movimiento revolucionario, que ponía en tela de juicio todo lo que se había dicho y hecho anteriormente en el arte. No tenía nada de sagrado.

Creación del Hombre
lámina de la Leyenda de Popol Vuh
1931, acuarela
Guanajuato: Museo Casa Diego Rivera

En el libro maya se pueden distinguir básicamente tres partes, siendo la primera la descripción de la creación y del origen de los hombres. A diferencia de la Biblia, se necesitaron tres intentos para crear a estos últimos y los dioses no lo lograron hasta el cuarto. Aparte de su gran valor estético, sus páginas permiten conocer la importancia de la cosmogonía maya.

De la misma manera que el viejo mundo pronto se haría añicos, el cubismo descomponía las formas tal como las habíamos visto durante siglos y, a partir de los fragmentos, creaba nuevas formas, y en última instancia, nuevos mundos.»

En el trasfondo de aquel cambio cabe ver la caída del régimen de Madero en febrero de 1913 y la consecuente pérdida de su beca estatal, motivos que llevaron al artista a procurarse de forma urgente nuevos ingresos. El cubismo le ofreció un estilo que adoptó por razones pecuniarias, sabedor de los grandes cambios que se estaban produciendo en materia artística y cuyo mejor baluarte era el éxito obtenido por Mondrian en el Salon des Indépendants de aquel mismo año. Influido por Angelina, tampoco permaneció ajeno al ascendiente marcado por los numerosos revolucionarios rusos exiliados en París, comunidad que durante breves períodos incluyó a Lenin y Trotski. En aquel verano que de nuevo pasó en Toledo, su pintura recurrió a los mismos temas de antaño, pero en un estilo más moderno y comercial y, en el Salón de Otoño de la temporada, su obra *Composición, cuadro encáustico* recibió grandes elogios. Su pintura despertó por fin admiración, y ello le abrió las puertas del círculo vanguardista de París, en el que ya se encontraban Delaunay y Léger. Conoció también a los artistas japoneses Fujita y Kawashima, pero fue sin duda la relación casi fraterna que entabló con Picasso, a quien fue presentado a través del artista chileno Ortiz de Zárate, la que le permitió ampliar sus puntos de mira y disfrutar de un reconocimiento más notorio.

Mientras que en 1913 sus obras ya podían verse en exposiciones colectivas fuera de Francia, por ejemplo en Munich y Viena, y en 1914 en Praga, Amsterdam y Bruselas, en abril de este último año la galería Berthe Weill organizó su primera

Naturaleza muerta
1913, témpera
San Petersburgo: Museo del Ermitage

Diego disfrutaba hablando de su profesión, y esta pasión desempeñó un papel importante en su inesperada decisión de abandonar las formas que con tanta paciencia había desarrollado para probar suerte con otro estilo. A principios de 1913 todavía era un pintor figurativo tradicional, pero, ya en el otoño, una completa transformación lo había convertido en cubista.

individual. Expuso 25 obras cubistas, de las que vendió varias, aliviando así su estrecha economía familiar. Emprendió también de nuevo un viaje a España, junto a Angelina y un grupo de amigos, entre los que se hallaban el escultor Jacques Lipchitz y María Blanchard. Su permanencia en Mallorca se prolongó más de lo previsto debido al estallido de la Primera Guerra Mundial, noticia que conocieron en Barcelona y que les obligó a regresar al tranquilo refugio balear.

Entre la devoción artística y el deber patriótico

«En aquella isla maravillosa nos sentíamos tan lejos del conflicto que se desarrollaba en el continente como si estuviéramos en los Mares del Sur.» Así describió Diego Rivera cómo vivieron los primeros meses de conflicto bélico, aunque no todos los compañeros corrieron la misma suerte. Los que se habían refugiado en Provenza no quedaron tan aislados, y los que habían llegado hasta Niza (Braque, Derain y Apollinaire) regresaron a París para alistarse. En muchos casos, los artistas extranjeros se enrolaron para defender a Francia por su amor a Montparnasse.

Retrato de Ramón Gómez de la Serna
1915, óleo sobre lienzo
Colección particular

El propio Rivera escribió: «El retrato mostraba la cabeza de una mujer decapitada y una espada con cabello de mujer en la punta. En el primer plano había una pistola automática. Junto a ella, y en el centro del lienzo, había un hombre con una pipa en la mano, y en la otra una pluma con la que estaba escribiendo una novela. El hombre parecía un demonio anarquista.»

Retrato de Ramón Gómez de la Serna
Detalle

*Una vez clausurada la exposición
(aceptada con diferentes criterios por
público y crítica) que sirvió de presentación
del movimiento cubista en Madrid, este
cuadro fue colocado de forma provocativa
en una ventana de la galería. Gómez de la
Serna dijo sobre el retrato: «Es una
consideración palpable, amplia, completa
de mi humanidad girando sobre su eje.»*

Atendiendo a su biografía, Rivera intentó en su momento hacer lo propio, pero le rechazaron por razones médicas, quizá por pies planos. Cuando se vieron sin recursos económicos, Angelina y el pintor regresaron a Barcelona, y ella recibió el encargo de pintar las armas imperiales del zar en el muro del consulado ruso, lo cual les permitió mantenerse durante un tiempo. Por si los problemas eran pocos, Diego recibió de improviso la visita de su madre y su hermana. María del Pilar había decidido ir en ayuda de su hijo nada más estallar el conflicto, lo cual, dadas sus tensas relaciones, acabó al parecer en una violenta discusión y el regreso de ambas a México.

Aquel año decidieron pasar el invierno en Madrid. Junto a ellos continuaba María Blanchard, pero pronto descubrieron que una parte de la sociedad de Montparnasse había formado allí una comunidad en el exilio. Rivera se reencontró también con varios amigos mexicanos, incluidos Alfonso Reyes y Jesús Acevedo, y reanudó su amistad con Gómez de la Serna. Organizada por este último, en marzo de 1915 formó parte de la exposición *Los pintores íntegros*, en la que pudo verse por

El arquitecto (Jesús T. Acevedo)
*1915, óleo sobre lienzo, 144 × 113,5 cm
Ciudad de México: Museo de Arte Alvar y
Carmen T. Carrillo Gil*

*Combinación de elementos abstractos y
figurativos, este retrato fue una de las
últimas obras que el artista pintó en
España antes de su regreso a París.
Aunque construyó poco, Acevedo (también
conferenciante, escritor y acuarelista) fue
un gran maestro de arquitectos y, a partir
de las propuestas de F. Mariscal, un gran
promotor y estudioso original del pasado
virreinal de México.*

primera vez pintura cubista en la capital de España. La crítica se mostró despectiva e indiferente, pero la iniciativa cosechó (al menos por curiosidad) un gran éxito de público. A finales de aquel mes, los Rivera regresaron a un París sumido en el caos y sin perspectivas de recuperación artística. Pese a ello, se instalaron de nuevo en su última vivienda y, junto a Modigliani, Soutine, Brancusi, Picasso, Max Jacob y Cocteau, unieron sus fuerzas y decidieron continuar adelante.

No pasó mucho tiempo antes de que el gobierno francés pusiese en práctica un programa para ayudar a los artistas, aportando 25 céntimos diarios y comida en cantinas subvencionadas. Rivera pintaba mucho más deprisa que antes y volvió a concentrarse en los retratos, actividad que había iniciado en su última estancia en Madrid. Nuevas amistades, como los escritores rusos Ilya Ehrenburg y Maximilian Voloshin, hicieron aumentar su seguridad y disminuir su dependencia de Angelina.

Hacia finales de 1915, vía Santander y Madrid, la madre y la hermana del artista recalaron de nuevo en Europa, presentándose en París. María del Pilar había decidido separarse definitivamente de su marido, pero no por ello permaneció durante mucho tiempo junto a su hijo. Bastante tenía éste con sobrevivir, y no podía mantenerlas. Aquella visita sirvió para poner al artista al corriente de la convulsionada situación política de su país. La muerte de Porfirio Díaz, acaecida aquel año en París, ya había motivado a Rivera a realizar cuadros como *Paisaje zapatista*, también conocida como *El guerrillero*, obra que le supuso su primer contacto con Léonce Rosenberg, marchante de arte y director de la galería L'Effort Moderne, y una consecuente estabilidad económica. Esta situación provocó en cierta manera la decisión de Angelina de quedarse embarazada, aunque también planeaba su inquietud ante el creciente interés que su marido sentía por una modelo y pintora rusa llamada Marevna Vorobev, seis años más joven que él, a quien había hecho un retrato y quien durante una época fue amante de Picasso. En agosto de 1916 nacía Diego Rivera, y fruto de aquel acontecimiento es la obra *Maternidad-Angelina y el niño Diego*. Pese a aquella felicidad, el artista aprovechó el parto de Angelina para iniciar un romance con Marevna. En intermitentes etapas, aquella relación no finalizó hasta 1921. Dadas las circunstancias, Angelina, al salir del hospital, decidió que debía separarse.

Ruptura con el cubismo

Durante aquel turbulento período, Rivera siguió pintando. Al margen de Rosenberg, hacía ya algún tiempo que había entrado en tratos con Henri-Pierre Roché, esteta, «bon viveur» y coleccionista modesto que también le compraba cuadros. Comenzó a triunfar con su pintura, participando aquel año en dos exposiciones de arte posimpresionista y cubista en la neoyorquina Modern Gallery de Marius de Zaya, quien en octubre lo invitó a la «Exhibition of Paintings by Diego M. Rivera and Mexican Pre-Conquest Art». También intervino activamente en discursos metafísicos que, por iniciativa de Matisse, celebraba semanalmente un grupo de artistas y emigrantes rusos.

A principios de 1917, sin haber dejado por ello a su amante, decidió volver a la rue du Départ y al ambiente más tranquilo de su vida con Angelina, aunque no renunció tampoco a aventuras amorosas como la que le brindó María Zetlin, poetisa rusa y una de las pocas mecenas que quedaban en París, a quien gustaba cortejar y ser cortejada en su lecho por los mejores artistas. En la primavera de aquel mismo año, y en el transcurso de una cena organizada por Rosenberg, una violenta polémica sobre la naturaleza del cubismo desembocó en una acalorada discusión de Diego con el joven poeta y crítico de arte Pierre Reverdy, ferviente opositor a sus teorías y a su obra. A resultas de la disputa y de un posterior altercado con Apollinaire, decidió abandonar el cubismo y cambiar con ello el curso de su vida artística. Más tarde, escribiría: «Aunque todavía considero que el cubismo es el

De regreso a París en marzo de 1915, tras el estallido de la Primera Guerra Mundial, Diego se había transformado en un artista que manejaba los pinceles con mayor soltura y velocidad. Las obras que se han conservado demuestran que pintaba un promedio de dos cuadros cubistas cada mes para un mercado artístico lleno, sin embargo, de dificultades económicas.

logro más destacado de las artes plásticas desde el Renacimiento, me resulta demasiado técnico, rígido y restringido para expresar lo que yo quiero decir. Los medios que yo andaba buscando estaban más allá.»

Aquella ruptura le representó una crisis profesional y personal pues no sólo dejó atrás a su marchante Rosenberg, sino también a Picasso, Braque, Gris, Léger, Lipchitz y Severini. Y dos nuevos motivos contribuyeron a agravar aquella etapa: la muerte de su hijo en octubre por bronconeumonía y el estallido de la Revolución de Octubre en Rusia al mes siguiente, con todo lo que significaba para sus amigos rusos afincados en París. A la luz de esos acontecimientos, la pareja dejó el estudio de la rue du Départ y se instaló en el número 6 de la rue Desaix, lejos de Marevna, de los recuerdos de aquella fría vivienda y del ambiente que tanto habían amado de Montparnasse.

Por vez primera desde el estallido de la guerra, París se encontró en 1918 en primera línea de combate, y mucha gente abandonó la ciudad para huir del bombardeo de los alemanes. Pese al peligro, los Rivera decidieron quedarse. Para sustituir la pérdida de sus amigos, Rivera tenía ahora a Adam y Ellen Fischer, una pareja de pintores daneses a los que retrató en varias ocasiones en el estilo clásico de sus inicios. Realizó también una larga serie de bodegones, paisajes e interiores inspirados en Cézanne. En el verano, una pausa en la ofensiva alemana les permitió irse de vacaciones a la bahía de Arcachon, en la costa atlántica francesa. Junto a Lhote y Fischer, Rivera se dedicó a preparar una exposición que fue inaugurada el 20 de octubre y clausurada el 19 de noviembre en la Galerie Eugène Blot de París.

El hombre controlador del universo o
El hombre en la máquina del tiempo
Detalle
1934, pintura al fresco, 4,85 × 11,45 m
Ciudad de México: Palacio de Bellas Artes

En 1934, Rivera pintó en el Palacio de Bellas Artes un mural muy parecido al que por presiones políticas no le habían permitido finalizar el año anterior en el Rockefeller Center de Nueva York. Cambió el título original, pero no la idea de retratar a Lenin. Éste, junto a Trotski, lidera la revolución rusa con el Ejército rojo como fondo.

Muchacho con un perro
1946, óleo sobre lienzo
Colección particular

*La carrera comercial como pintor de
motivos pintorescos para los turistas
adinerados la inició Diego en 1927 a raíz
de su vinculación a la prestigiosa revista
de Frances Toor, «Mexican Folkways».
Desde entonces, produjo cada vez más
obras étnicas: escenas de mercados indios,
cuadros de flores y niños ataviados con
traje indígena tan del gusto de sus
incondicionales.*

Italia, una pasión por descubrir

Durante aquel período, se firmó el armisticio que puso fin a la Primera Guerra
Mundial, murió Apollinaire, y Rivera entró de nuevo en un bloqueo creativo.
Poseía la técnica necesaria para pintar en varios estilos, pero no se sentía cómodo
en ninguno de ellos. Una de las razones de aquella nueva complicación pudo
deberse a Marevna, con quien Diego reanudó sus relaciones y a quien dejó emba-
razada a principios de 1919. Pasaba así a ser padre de una niña llamada Marika y
el centro de la batalla que libraron sus dos mujeres por recuperarlo. Siguió, no obs-
tante, viviendo con Angelina, junto a la que le resultaba más fácil trabajar.

Una de las consecuencias agradables de la exposición de la Galerie Blot fue su
naciente amistad con el médico militar Élie Faure, uno de los críticos de arte más
importantes del momento. Con el tiempo, se reveló como una de las personalida-

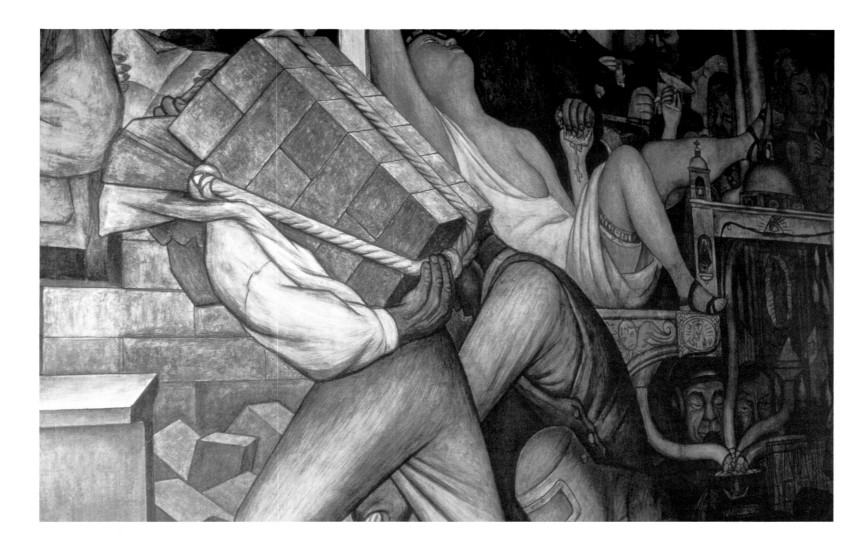

des más destacadas de la vida del pintor y supo ejercer una poderosa y oportuna influencia sobre su persona, presentándole amistades de gran distinción profesional e intelectual. Ello le llevó a asumir, además de un compromiso artístico, un compromiso político a la hora de enfrentarse a su pintura. Ejemplo de ello es el hecho de que, cuando Rivera conoció en 1919 a David Alfaro Siqueiros, un joven pintor mexicano que había participado en la Revolución y que comulgaba plenamente con los planes del doctor Alt sobre la idea de crear un arte público influido por los frescos del Renacimiento italiano, supo aportar algo a esa discusión y ayudó a poner en práctica aquellas ideas. No tardó en rondar por su cabeza la idea de estudiar «in situ» los mejores ejemplos de la pintura mural. Sin embargo, tuvo que esperar un momento más propicio porque, a principios de 1920, se volvió a enamorar, siendo la afortunada al parecer en aquella ocasión Ellen Fischer. En agosto de aquel año, estaba tan deprimido por las dificultades de la relación, que el propio Faure le invitó a Dordoña a fin de que se distrajese un poco. Allí realizó algunos paisajes y varios estudios de hombres y mujeres trabajando en las viñas.

En cualquier caso, y a su regreso a París en septiembre, el pintor reanudó una aventura que sólo la distancia le hizo olvidar. Por entonces, Alberto J. Pani, embajador mexicano en Francia, que además de encargar a Rivera retratos suyos y de su mujer había adquirido varios cuadros poscubistas de su compatriota, consiguió que José Vasconcelos, secretario de Educación en 1915 y nuevo rector de la Universidad Nacional de Ciudad de México, financiase al artista un viaje de estudios a Italia, haciendo así realidad uno de sus viejos sueños. Allí se dirigió en diciembre de 1920, y ciudades como Milán, Florencia, Siena, Arezzo, Perugia, Asís y Roma fueron sus sucesivos destinos. También visitó Nápoles y Sicilia. Regresó a

El pueblo mexicano explotado
Detalle
1935, pintura mural, 7,49 × 8,85 m
Ciudad de México: Palacio Nacional,
pared sur de la escalinata: México hoy y
mañana, *del ciclo* Epopeya del pueblo
mexicano

A pesar del abigarrado montaje de este panel, la secuencia de tema sigue un plan racional y sistemático. Rivera hizo referencia a un futuro basado en el ideal marxista, defensor de una alianza de obreros, soldados y campesinos para abolir la propiedad y la diferencia de clases, y establecer una nueva sociedad. En este sentido, la denuncia de la explotación resultaba básica.

continuación por la costa del Adriático y se detuvo en Ravena, Padua y Venecia, despertando su atención en la primera los mosaicos bizantinos de la cúpula de San Apolinar. Durante aquel periplo, hizo del estudio de la obra de pintores como Benozzo Gozzoli, Antonello da Messina, Masaccio, Uccello, Giotto, Cavallini y Rafael, su meta primordial. De hecho, no hubiese podido satisfacer el compromiso pactado de regresar a México como pintor de frescos sin haber estudiado los ejemplos más representativos del Renacimiento.

En mayo de 1921, Élie Faure escribió a un amigo suyo: «Rivera ha vuelto de Italia cargado de dibujos, de nuevas sensaciones, de ideas, rebosantes de nuevos mitos, delgado (¡sí!) y radiante. Dice que pronto se marchará a México, pero yo no me creo ni una palabra.» Pero se equivocó. Diego estaba cansado de la capital francesa. Su aventura con el cubismo y la École de París había sido una diversión, y sus devaneos con Cézanne otra interesante experiencia. Ahora se le presentaba su país con una tentadora oferta de mecenazgo en la que aplicar lo aprendido. En la pintura mural de la Italia del Trecento y del Quattrocento, especialmente en los frescos de Giotto, había descubierto una forma monumental de la pintura que más tarde usaría para crear una forma artística nueva, revolucionaria y de difusión pública. Zarpó de El Havre con el zurrón lleno de grandes ideas, dejando atrás (al parecer, sin grandes remordimientos) a dos mujeres, una hija legalmente jamás reconocida y un montón de buenos amigos.

El cantero
1944, pluma y tinta sobre papel
Colección particular

A lo largo de su trayectoria artística, Diego jamás se olvidó de representar en su pintura al pueblo mexicano en su cotidiana laboriosidad. Docente en la época de la realización de este cuadro de la academia de arte La Esmeralda, el contacto y los paseos y excursiones realizados junto a sus alumnos le permitieron no perder contacto con la realidad de los suyos.

**Vista del tramo final de la escalera
y algunos murales**
1929-1935
Ciudad de México: Palacio Nacional, tema
Historia de México: De la Conquista a
1930, *del ciclo* Epopeya del pueblo
mexicano

*Sede del poder ejecutivo de México desde
que en 1821 acabara la guerra de
independencia, el artista asumió la tarea
de definir de un modo plástico el progreso de
la nación mexicana a lo largo de los cien
años que siguieron a aquélla en este
majestuoso escenario formado por la
escalinata de entrada al palacio, causando
un gran impacto visual al potencial
espectador.*

Recuperar la identidad perdida: el muralismo

«Mi retorno a casa me produjo un júbilo estético imposible de describir», escribió Rivera acerca de su regreso. «Fue como si hubiese vuelto a nacer... Me encontraba en el centro del mundo plástico, donde existían colores y formas en absoluta pureza. En todo veía una obra maestra potencial (en las multitudes, en las fiestas, en los batallones desfilando, en los trabajadores de las fábricas y del campo), en cualquier rostro luminoso, en cualquier niño radiante... El primer boceto que realicé me dejó admirado. ¡Era realmente bueno! Desde entonces trabajaba confiado y satisfecho. Había desaparecido la duda interior, el conflicto que tanto me atormentaba en Europa. Pintaba con la misma naturalidad que respiraba, hablaba o sudaba. Mi estilo nació como un niño, en un instante; con la diferencia de que a ese nacimiento le había precedido un atribulado embarazo de 35 años.» Así describió el artista su identidad recuperada y el nacimiento de su nuevo estilo pictórico, en un entorno tan conocido y, a la vez, tan novedoso. Volvía a un país que había vivido en un estado casi constante de revolución: Madero, el primer líder constitucionalmente elegido, había sido derrocado y asesinado por el general Huerta, cuyo intento de régimen de terror lo obligó, a su vez, a exilarse. Fue el turno entonces del general Venustiano Carranza, en tanto que también caía asesinado Zapata, el rebelde y legendario líder. En un mundo dominado por un juego de traiciones, Carranza también cayó en manos de Álvaro Obregón, su mejor general, tras una revuelta organizada contra él. Con la inauguración del período presidencial de este último, dio inicio la etapa de esperanza y optimismo en que nació el movimiento muralista.

La era de Porfirio Díaz (1876-1910)
Detalle
1929-1931, pintura mural,
8,59 × 12,87 m (conjunto)
Ciudad de México: Palacio Nacional, pared oeste de la escalinata: Historia de México: De la Conquista a 1930, *del ciclo* Epopeya del pueblo mexicano

A la izquierda, Porfirio Díaz, presidente de México, acompañado de José Limantour, su ministro de finanzas, y Victoriano Huerta, asesino de Madero, empuña un sable. Por debajo de ellos, miembros de su gabinete conocidos como los «científicos», y, delante, Emiliano Zapata y Otilio Montaño, autor del plan de Ayala.

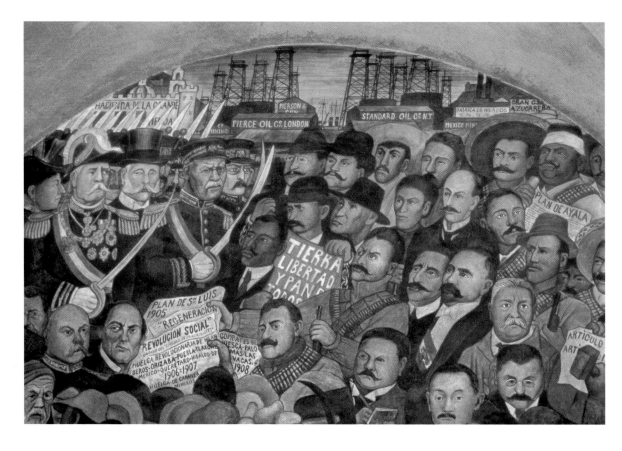

Un año después de su llegada al poder, Obregón nombró a Vasconcelos secretario de Estado de una nueva Secretaría de Educación Pública, cargo que pasó a ocupar el 11 de octubre de 1921. Una de sus primeras iniciativas fue un amplio programa de formación popular que preveía el uso de la pintura mural como medio de culturización en edificios públicos. Tras 10 años de guerra civil, intentaba crear así una nueva forma de representación artística, cuya puesta en práctica fue confiada a los artistas interesados en el tema. Estaba también decidido a utilizar aquella reforma para apoyar la igualdad social y racial de la población india, proclamada en la Revolución, y a favorecer la recuperación de una cultura mexicana propia después de siglos de opresión. La pintura de murales, provista ahora de una función educativa, se convirtió así en pilar fundamental de su política. Lo inusual de tal actitud, en comparación con otras situaciones revolucionarias, fue la ausencia de dirección en lo tocante a estilo o temas. En este sentido, Vasconcelos dejó a sus artistas en total libertad, con consecuencias imprevistas.

Por entonces, Rivera ya llevaba unos tres meses en el país, pero su adaptación estaba siendo más difícil de lo esperado y, por añadidura, su padre se encontraba gravemente enfermo. A finales de noviembre, Vasconcelos decidió hacerse acompañar en un desplazamiento oficial por la península de Yucatán por sus tres protegidos, es decir, los pintores Adolfo Best Maugard, Roberto Montenegro y el propio Diego Rivera. La intención del ministro era familiarizarlos con los tesoros artísticos de Chichén Itzá y Uxmal, fomentando así el orgullo nacional. Aquel viaje permitió al artista contemplar en todo su esplendor una parte de la civilización precolombina, convertida a partir de entonces en una de las pasiones de su vida. Fruto de aquel deleite, a su regreso a Ciudad de México pintó dos óleos, ambos titulados *El balcón*, que preconizan el estilo de los murales. Artísticamente nacía un nuevo mensaje, pero personalmente tuvo que superar la muerte de su progenitor.

La Escuela Nacional Preparatoria, el edificio pionero

Aquel año de 1921, Vasconcelos había decidido utilizar la sede de la Escuela Nacional Preparatoria, sita en el antiguo colegio de San Ildefonso de Ciudad de México, como lugar de pruebas para los muralistas. Sus obras estaban llamadas a ser comienzo y piedra de toque del llamado renacimiento de la pintura mural mexicana. La idea respondía, en realidad, a una iniciativa de 13 de noviembre de 1910, fecha en la que se publicó un acuerdo entre Justo Sierra, entonces secretario de Educación, y la Sociedad de Pintores y Escultores Mexicanos para decorar el auditorio. El proyecto lo había diseñado el doctor Alt como parte de su plan para recrear los grandes frescos del Renacimiento en México. Justo Sierra no lo concretó, pero una década más tarde fue recuperado como gesto revolucionario.

Mientras varios pintores se ocuparon de las paredes del patio o claustro, Diego se pasó un año realizando su versión de un fresco experimental con encáustico y pan de oro en la pared central del anfiteatro Simón Bolívar de la Escuela: la *Creación*. El tema, representativo, según el propio artista, «de los orígenes de las ciencias y las artes, una especie de versión condensada de los hechos sustanciales de la Humanidad», fue de un resultado extraordinario, pero no plenamente convincente. De hecho, cuando fue expuesto al público al año siguiente, creó una fuerte controversia. Lo que llamó la atención de los críticos en este mural fue su vigorosa mezcla de volúmenes y simplificaciones cubistas con préstamos del Quattrocento y el Renacimiento italianos.

Con todo, fue allí donde aprendió a dominar la técnica y los sinsabores de aquel oficio. Rodeando la figura de la Música aparecen dos figuras femeninas, para cuya elaboración posó Lupe Marín, una muchacha de Guadalajara con la que, después de varios escarceos amorosos con otras modelos, inició una relación estable.

La plantación de azúcar en Morelos
1930, fresco, 4,35 × 2,82 m
Cuernavaca: Segunda planta de la galería del antiguo Palacio de Cortés, actual Museo Quaunahuac: Historia de Cuernavaca y del Estado de Morelos, conquista y revolución

El programa desarrollado, que consta de ocho partes, está ordenado cronológicamente. En este panel, representativo del trabajo en una plantación de caña de azúcar, un capataz a caballo dirige a los trabajadores indios con un látigo, mientras, al fondo, otros tiran de un carro. Por detrás, un encomendero se solaza mientras una mujer india le trae un refresco.

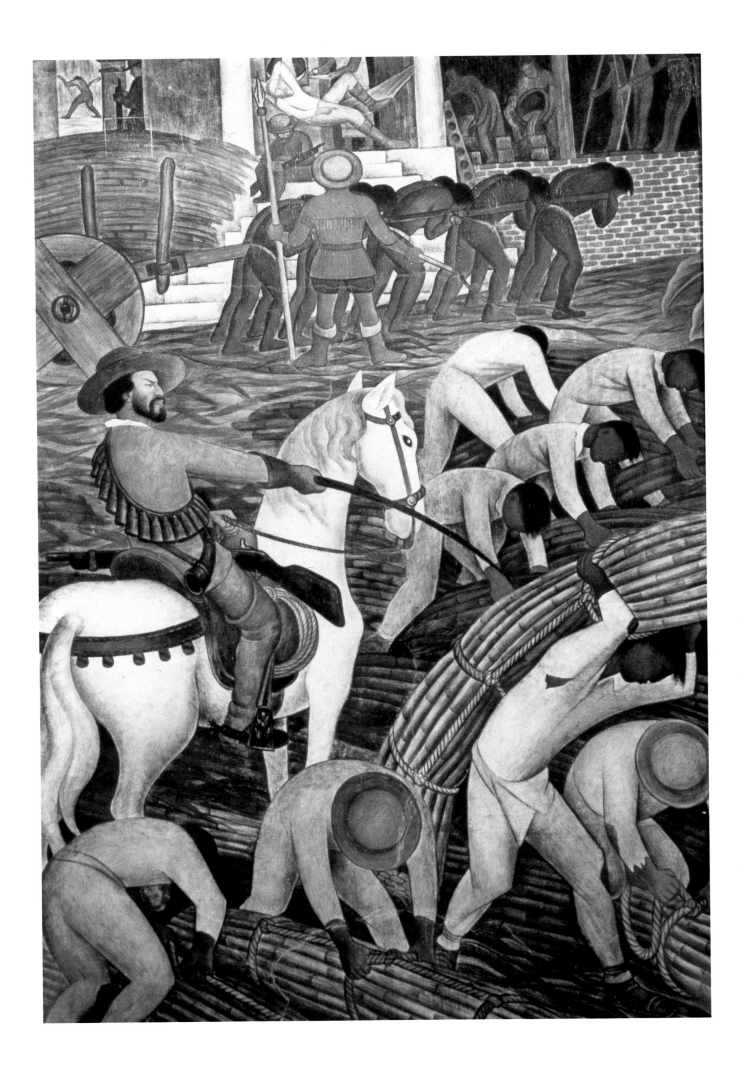

45

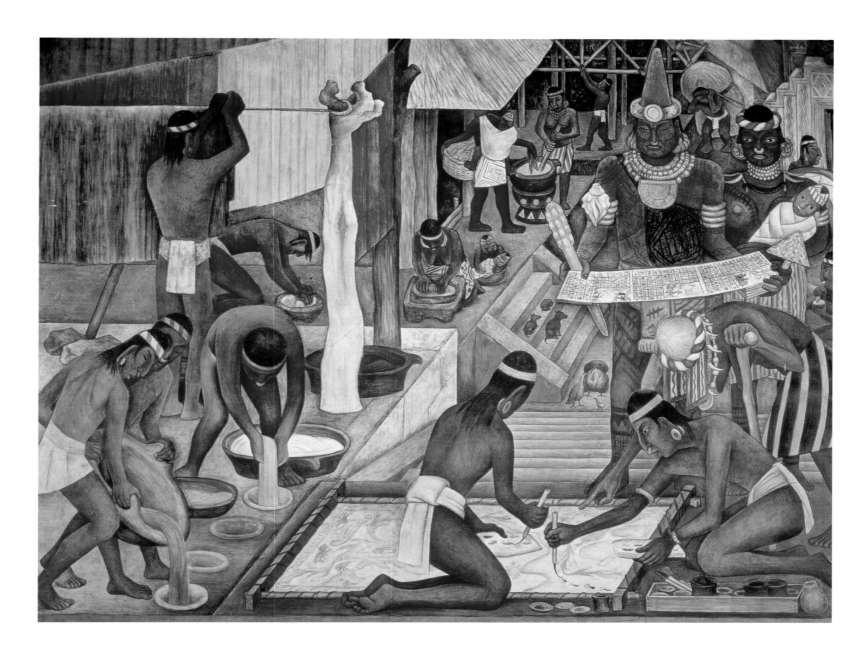

La civilización tarasca
1942, pintura al fresco, 4,92 × 3,20 m
Ciudad de México: Palacio Nacional,
galería del patio (pared norte, segundo
mural principal), del ciclo México
prehispánico y colonial

*A modo de escena idealizada de las artes y
las industrias precolombinas, este panel es,
junto con* La civilización zapoteca, *uno de
los más representativos. Conocido asimismo
como «la escena de la coloración de
tejidos», dicha tarea domina visualmente
una composición en la que también
pueden verse enormes piezas de tela puestas
a secar sobre cuerdas.*

La industria del agave y del papel o
La industria de la pita
1951, pintura al fresco, 4,92 × 4,02 m
Ciudad de México: Palacio Nacional,
galería del patio (pared este, octavo mural
principal), del ciclo México prehispánico
y colonial

*En el espacio permitido por la pared, el
artista enlaza las distintas escenas: algunos
indios construyen una cabaña usando hojas
de agave, otros extraen el jugo de la planta,
lo destilan y lo hacen fermentar para
obtener el pulque, bebida nacional
mexicana. También se maceran hojas para
separar la pulpa de la fibra, y así fabricar
papel, al mismo tiempo que se hila y teje la
fibra.*

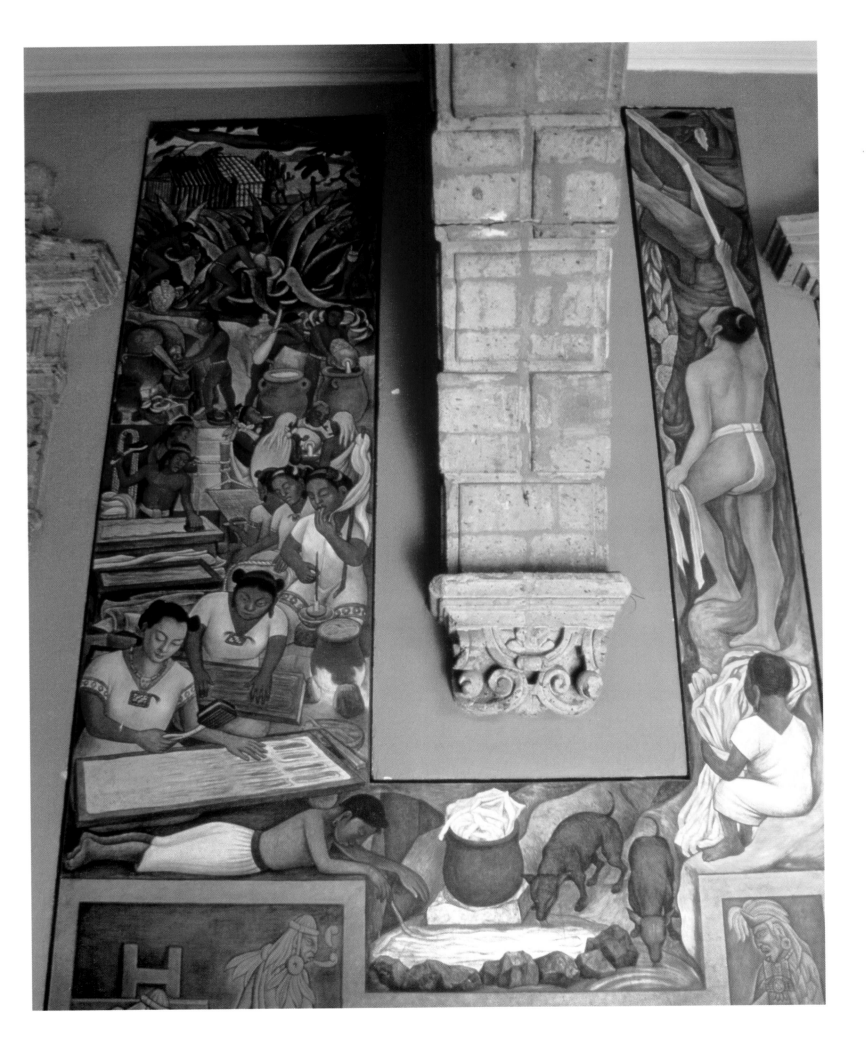

En junio de 1922 se casó con ella. Durante los cinco años que duró el matrimonio, nacieron dos hijas: Guadalupe (1924) y Ruth (1927). En otoño de aquel mismo año ingresó en el Partido Comunista Mexicano y se alió formalmente con David Alfaro Siqueiros y Xavier Guerrero, con quienes formó parte del comité ejecutivo y junto a los que no tardó en crear la unión independiente del Sindicato Revolucionario de Obreros Técnicos, Pintores y Escultores.

Pese a la mezcla racial de aquel primer mural, su escaso acento mexicano decidió a Vasconcelos enviar a Rivera a otro viaje por las zonas rurales del país, esta vez al distrito de Tehuantepec, en el estado de Oaxaca, una región apta para fomentar en él nuevas formas de expresión que calasen hondo en el pueblo. Allí empezó a pintar *La bañista de Tehuantepec*, un estudio de una mujer india en el que se vislumbra la primera insinuación de lo que acabaría siendo su estilo. Allí comprendió, por vez primera, que los indígenas estaban llamados a inspirarle una visión que él debía ser capaz de poner a su servicio para que conociesen, a su vez, su propia historia.

José Vasconcelos y la Secretaría de Educación Pública

Cuando Vasconcelos pasó a ocupar su nuevo cargo, le fue designado como sede un magnífico edificio de estilo colonial clásico, de tres pisos alrededor de dos patios, oficialmente inaugurado el 9 de julio de 1922. Para decorar sus paredes, el ministro eligió a Rivera y sus tres ayudantes de la Escuela Nacional Preparatoria: Xavier Guerrero, Amado de la Cueva y Jean Charlot. Su intención era hacer del inmueble el centro intelectual de un resurgimiento nacional, y los murales debían actuar con su fuerza plástica a modo de apoyo de la idea. Era marzo de 1923, y más de 1.500 m² esperaban la vastísima serie de pinturas con las que fueron decoradas las blancas paredes de los patios, los pisos, la caja de las escaleras y el vestíbulo del ascensor.

Rivera se decantó por el empleo de la pintura al fresco, técnica que puso a prueba hasta la exasperación su capacidad de organización y destreza. Los descorazonadores resultados del principio habían llevado a él y a sus ayudantes, en un desesperado intento por encontrar el mejor de los métodos, a utilizar en los primeros murales la pasta de nopal (jugo fermentado de las hojas de cactos) como aglutinante. Pero fue un error, porque la materia orgánica del jugo se descomponía, dejando manchas y borrones. Aunque con interrupciones, se dedicó intensamente a aquella obra durante más de cuatro años, y el resultado fue la transformación de aquel magno proyecto en una iconografía revolucionaria mexicana hasta entonces inexistente.

El programa temático desarrollado en la planta baja de ambos patios, con imágenes sencillas y de gran fuerza expresiva en un estilo figurativo clásico, se basó en motivos inspirados en los ideales revolucionarios, celebrando así la herencia cultural indígena de México. En el denominado Patio del Trabajo fueron representadas escenas de la vida cotidiana del pueblo mexicano (quehaceres agrícolas, industriales y artesanales) de diversas partes del país. En el patio mayor (Patio de Fiestas) se plasmaron, en cambio, diversas celebraciones populares mexicanas. Durante aquel tiempo, una serie de enfrentamientos con sus ayudantes impidió un tranquilo desarrollo del trabajo. Amparándose en su mayor destreza y rapidez, y con la excusa de que determinadas secuencias de paneles exigían la armonía estilística de un solo artista, Rivera consiguió monopolizar la mayor parte de la obra y reducir la intervención de sus ayudantes a detalles secundarios. Destruyó, además, parte de la obra de aquéllos, decidiendo algunos de ellos abandonar el proyecto. Distraído por su fama y su trabajo, ni se inmutó por la muerte de su madre.

Otros problemas vinieron a sumarse con el tiempo. Vasconcelos no tardó en encontrarse con duras críticas hacia su gestión política, consecuencia de una hosti-

La molendera
1924, encáustica sobre lienzo,
106,7 × 121,9 cm
Ciudad de México: Museo de Arte
Moderno

El duro trabajo realizado sobre el metate, piedra cuadrilonga sobre la cual se muelen ordinariamente el maíz, el cacao y otros granos, fue plasmado por Rivera en esta monumental figura de mujer.
La rotundidad con la que sus fuertes brazos y manos trabajan sobre el mazo para obtener tortillas, han convertido esta escena en uno de los temas mexicanos más conocidos.

lidad hacia su programa educativo. Con motivo de los disturbios de 1924, provo-
cados por grupos conservadores, un grupo de estudiantes superiores arremetió con-
tra los murales de Orozco y Siqueiros del patio interior de la Escuela Nacional
Preparatoria, exigiendo la interrupción de todo el programa. Rivera criticó dura-
mente aquella situación, pero demostró su creciente habilidad política al negarse a
participar en la condena general de aquéllos y abandonar el Sindicato. Vasconcelos,
cada vez más en desacuerdo con la política de Álvaro Obregón, presentó a su vez
su dimisión como ministro de educación. Con ello, el movimiento conservador
obtuvo su primera victoria, ya que se suspendió toda actividad y se despidió a la
mayoría de los pintores. Muchos de ellos, como Siqueiros, abandonaron la capital
y probaron suerte en otras provincias. Tras la llegada al poder del hábil, corrupto y
reaccionario Plutarco Elías Calles, solamente Rivera, quien pudo convencer al
nuevo ministro de educación, José María Puig Casauranc, de la importancia del
proyecto, pudo continuar ejerciendo su labor de muralista. Para ello se amparó en
el puesto de director de artes plásticas con el que había sido nombrado tras apala-
brar aquel encargo, según el cual los frescos eran uno de sus deberes oficiales. Pero
la situación había derivado en tal violencia, que la presencia de una pistola entre su
atuendo le ayudó desde entonces a defender su trabajo.

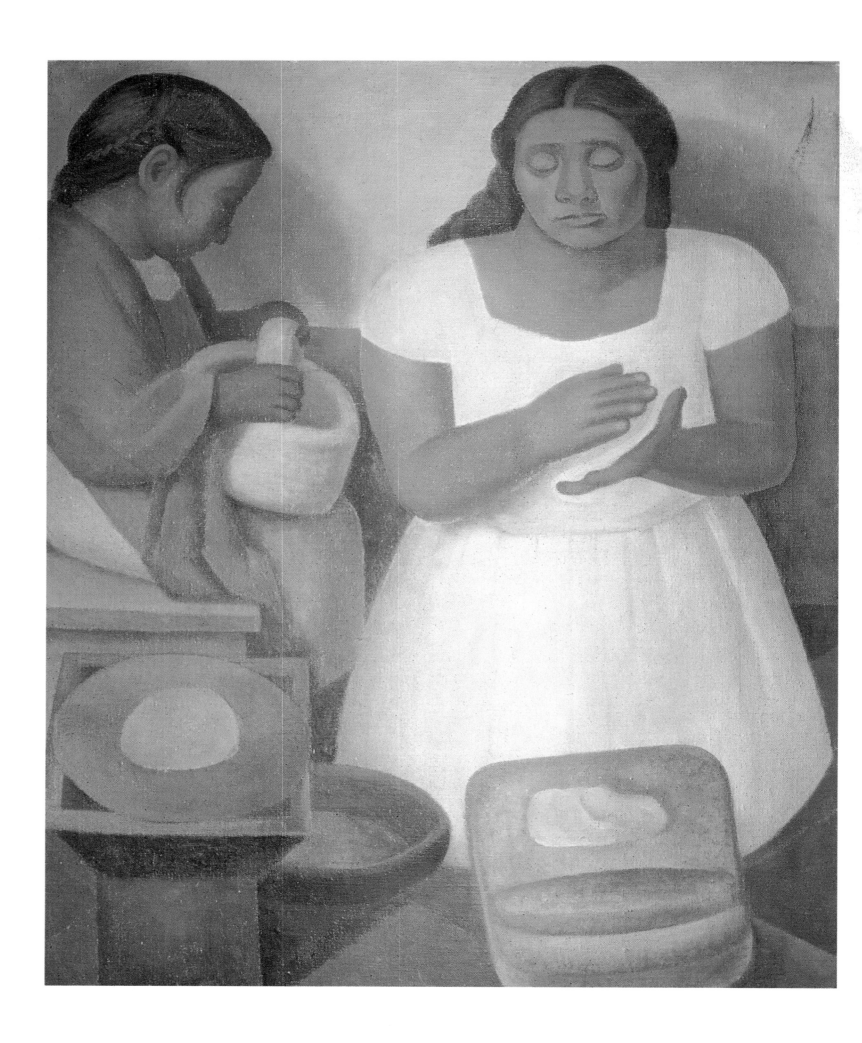

50

Pese a haber negociado con la Secretaría el contrato, el sueldo era escaso y comenzó a vender dibujos, acuarelas y pinturas a coleccionistas privados y, sobre todo, a turistas estadounidenses. Muchas de esas obras surgieron como bocetos o trabajos preparatorios de los murales. Sus temas y motivos indigenistas aparecen más o menos transformados en cuadros del pintor, como el de *La molendera*, idéntico a un detalle del mural *Alfarero* de la pared este del Patio del Trabajo.

Mientras éste se complementaba en el segundo piso con motivos simbólicos de los aspectos intelectuales, científicos y profesionales del trabajo, en el del Patio de Fiestas se pintaron los escudos de los distintos Estados Federados mexicanos. Sin embargo, destaca en su tercer nivel un ciclo narrativo titulado *Corrido de la Revolución*, dividido a su vez en *Revolución agraria* y *Revolución proletaria*. Este último se abre con el mural denominado *Balada de la Revolución* o *Arsenal de armas*, el más conocido de todo el ciclo. En él, Rivera retrató a amigos y camaradas del círculo de Julio Antonio Mella, un comunista cubano exilado en México. En el centro de la composición está Frida Kahlo, una prometedora pintora, repartiendo fusiles y bayonetas a los trabajadores. Rivera conoció a Frida, con la que se casaría un año después, en 1928. Afiliada aquel mismo año al Partido Comunista, el artista la representó con la estrella roja en el pecho, como militante activa, lo mismo que a otros miembros del partido. Otros personajes que se reconocen en el mural son David Alfaro Siqueiros, el propio Mella y Tina Modotti, una estadounidense de origen italiano que más tarde adquirió notoriedad como fotógrafa y militante comunista en México, en la Unión Soviética y en España.

El ciclo mural de la Secretaría se cita frecuentemente como una de las obras más logradas del muralista mexicano y, según Octavio Paz, tan sólo superado probablemente por la capilla de Chapingo.

Un canto a la vida y a la tierra: la Escuela Nacional de Agricultura

En 1924, mientras aún estaba pintando la planta baja del Patio de las Fiestas y Álvaro Obregón daba por finalizado su mandato presidencial, Rivera recibió el encargo de un nuevo proyecto mural en la Escuela Nacional de Agricultura, instalada en una antigua hacienda de Chapingo que había sido utilizada por los jesuitas como convento. Actualmente es la sede de la Universidad Autónoma. El hecho de que fuera capaz de comprometerse mientras aún se hallaba ocupado en el mayor fresco del país, dice mucho de su ambición y su energía física e imaginativa. Comenzó entonces a pintar al fresco el vestíbulo, la escalera, un pasillo del piso superior y la capilla. Para ello se desplazaba en tren a aquella localidad tres días por semana. A modo de ejemplo del mensaje que debía ser plasmado, el lema de la escuela que Rivera pintó sobre la escalera principal era: «Aquí se enseña la explotación de la tierra, no del hombre.» Su director, Marte Gómez, pretendía que las pinturas inspiraran y conmemoraran la distribución de la tierra entre los campesinos, muchos de los cuales iban a la escuela a aprender nuevas técnicas.

Inspirándose de nuevo en el Renacimiento, en los frescos de la entrada y la escalera representó parte de la trayectoria del estado, ilustrando la historia de México por primera vez de forma exacta y detallada con temas como *División de la tierra*, *Mal gobierno* y *Buen gobierno*. El tema del ciclo pintado en la capilla, desarrollado en los cuatro tramos de la nave y su pequeño coro, sobre el que en su tiempo se encontraba el órgano, es, en la parte izquierda, *La revolución social* y el compromiso implícito de la reforma agraria, y en la parte derecha, *La evolución natural*, entendida como la belleza y fertilidad de la tierra, cuyo crecimiento natural discurre paralelo a la inexorable transformación impuesta por la revolución.

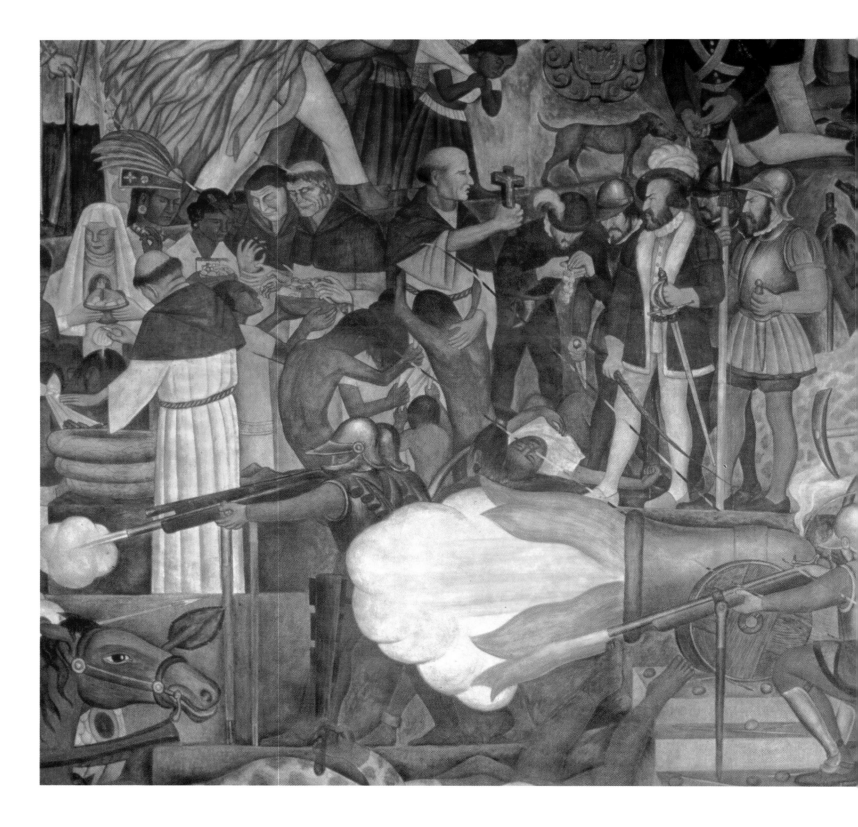

Conquista y colonización españolas
Detalle
1929-1931, pintura al fresco,
8,59 × 12,87 m (conjunto)
Ciudad de México: Palacio Nacional,
pared oeste de la escalinata: Historia de
México: De la Conquista a 1930, *del
ciclo* Epopeya del pueblo mexicano

*Siguiendo una lectura de izquierda a
derecha, puede verse la representación de la
catequización de la clase gobernante y
adinerada mediante el bautismo ante una
pila azteca en forma de serpiente. Con la
cruz en alto, el fraile franciscano
Bartolomé de las Casas, que embarcó con
Colón en su primer viaje, defiende a los
mexicanos ante Cortés. En la parte inferior,
los invasores atacan con cañones y armas
fuego.*

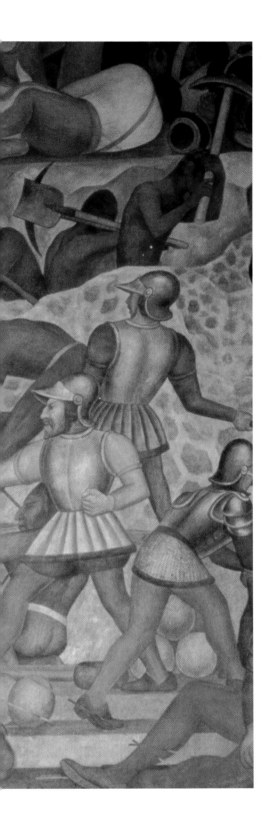

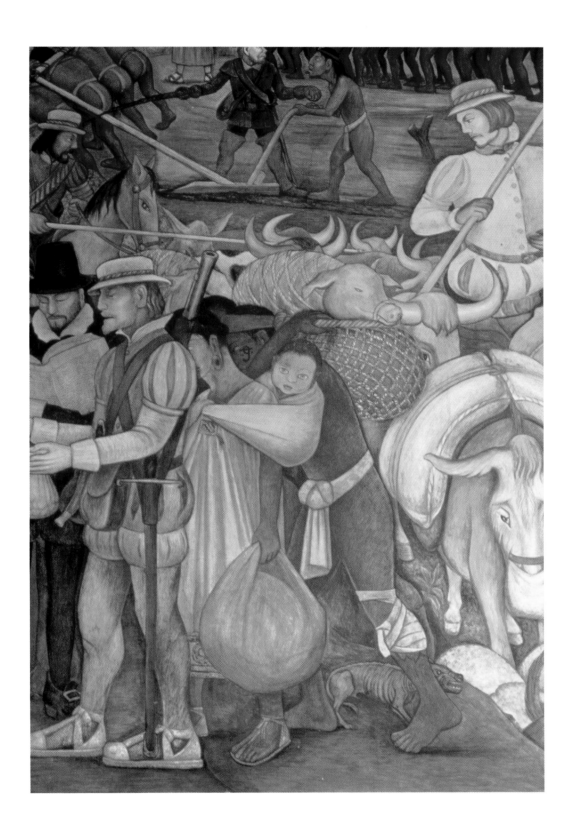

**Desembarco de los españoles
en Veracruz**
Detalle

*Montados en los espacios existentes entre las
hermosas puertas, los frescos son paneles en
el sentido estricto de la palabra, hechos a
medida para encajar en los espacios de la
pared. El estilo es aquí más narrativo,
presentando las sociedades precoloniales
como idealización de una forma de vida y
de la que hace gala el detalle de una
mestiza con su hijo a la espalda.*

El programa alcanza su culminación sobre la pared frontal en arco de la capilla con el desnudo *La tierra liberada con las fuerzas naturales controladas por el hombre*, rodeado por los cuatro elementos.

Con dicha pintura, Rivera puso claramente de manifiesto el carácter revolucionario que, en su opinión, debía tener la escuela de estudios agrícolas. Su protagonista es su propia mujer Guadalupe, a quien representó embarazada a modo de sincero tributo a la armonía sexual existente entre ambos.

Recurrió también a Tina Modotti como modelo para pintar varias figuras alegóricas femeninas, derivando aquella relación profesional en una más personal a finales de 1926. En un principio, la situación tan sólo le costó grandes discusiones con su mujer Guadalupe, pero, al ser su rival tan famosa, la aventura de su marido derivó en una humillación pública. Durante aquel tiempo, ni su primera caída desde el andamio ni su posterior convalecencia de tres meses suavizaron las relaciones conyugales. Tras el nacimiento de su hija Ruth, Rivera fue abandonado por ambas mujeres.

Con el telón de fondo de los acontecimientos políticos que por entonces se vivían bajo el régimen de Calles, Rivera demostró en este ciclo pictórico su instintiva simpatía hacia la iniciativa anticlerical del nuevo gobierno. En 1927, éste había intensificado la represión de la revuelta de los cristeros y la persecución de la iglesia. La hostilidad desatada le ofreció un espléndido marco para su pintura y, por vez primera, hizo suyos los objetivos de un régimen revolucionario. La utilización del arte como la más elevada forma de propaganda y su perfecta adaptación a la arquitectura del lugar sitúan este conjunto de murales a un nivel parecido al de la Capilla Sixtina de Miguel Ángel o al de la Capilla de la Arena de Giotto, sin duda alguna sus puntos de referencia.

El aniversario de la Revolución de Octubre

Con el corazón probablemente aún herido, pero con sus deberes en la capilla de Chapingo ya finalizados, Rivera inició en agosto de 1927 una visita oficial a la Unión Soviética.

Pese a que en 1925 había dimitido del Partido Comunista Mexicano, en julio del año siguiente había vuelto de nuevo a su seno, motivo por el cual aquel viaje debe enmarcarse en su papel de miembro de la delegación mexicana de funcionarios del partido comunista y representantes de los trabajadores en el décimo aniversario de la Revolución de Octubre. Al artista, que desde sus años en París sentía curiosidad por conocer Rusia, se le presentaba ahora la oportunidad de comprobar con sus propios ojos cómo era el mundo soviético.

Tras una breve pero exitosa estancia en Berlín, donde entró en contacto con artistas e intelectuales alemanes, pasó nueve meses en Moscú. Sin embargo, antes de desplazarse a Alemania se detuvo en París. Los gastos de su viaje a Moscú corrían a cargo del gobierno soviético, pero sólo desde la frontera rusa. El resto del viaje tuvo que planearlo y pagarlo él mismo con una ayuda de las arcas del partido mexicano, motivo por el cual su breve estancia en la capital francesa resulta lógica. Visitó a Élie Faure, pero no hizo lo mismo con Angeline, Marevna, ni su hija Marika, que ya tenía siete años.

En Moscú pronunció conferencias, fue nombrado «maestro de pintura monumental» en la Escuela de Bellas Artes y mantuvo un estrecho contacto con «Octubre», la recién fundada asociación de artistas de Moscú. Con motivo de la festividad del 1.º de mayo y como preparación para un mural encargado por Anatoly V. Lunacharsky, delegado soviético de educación y arte, Rivera realizó en 1928 un cuaderno de 45 bocetos a la acuarela, con escenas de la celebración. Son el único testimonio de su visita a Rusia, pues el proyectado mural en el club de la

**La Reforma y la era de Benito Juárez
(1855-1876) y Conquista
y colonización españolas**
Detalle
1921-1931, pintura al fresco,
8,59 × 12,87 m (conjunto)
Ciudad de México: Palacio Nacional,
pared oeste de la escalinata: Historia de
México: De la Conquista a 1930, *del
ciclo* Epopeya del pueblo mexicano

*Por su impresionante cabalgata de
acontecimientos y personalidades, los
murales del Palacio Nacional constituyen
una de las más completas exhibiciones
plástico-históricas jamás realizadas a lo
largo de la Historia del Arte. Comparables
a la Columna Trajana o los frescos de la
Capilla Sixtina, son también una amplia
versión de los códices anteriores a la
Conquista.*

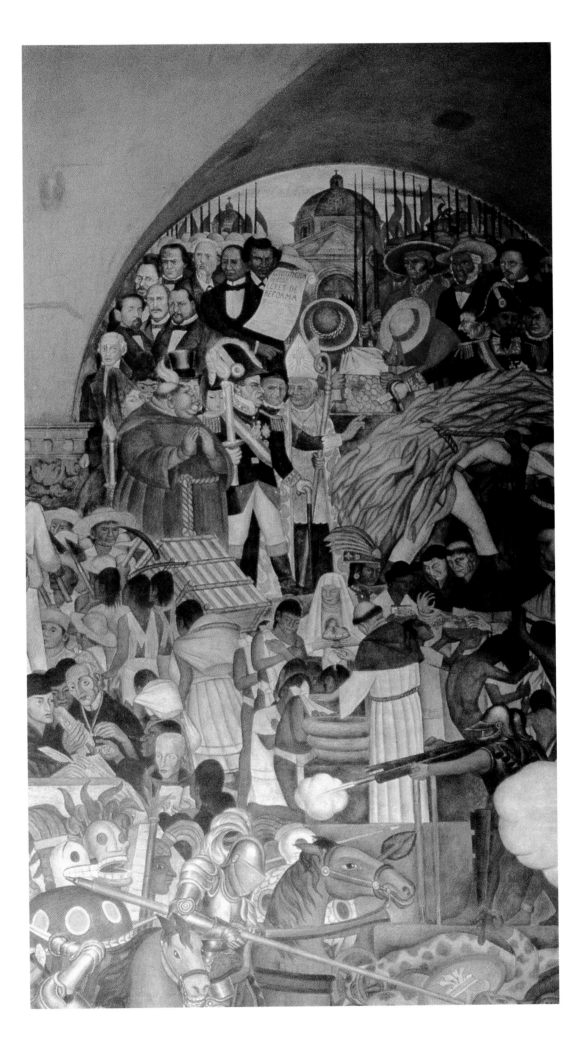

Armada Roja no llegó jamás a realizarse. Sus diferentes puntos de vista, tanto a nivel político como cultural, terminaron por precipitar su regreso a México.

Dos escenarios y un gran amor: Frida Kahlo

El 14 de junio de 1928, Rivera llegó de nuevo a México. Rápidamente se puso manos a la obra, reanudando el interrumpido trabajo en la Secretaría de Educación Pública. Por aquel entonces, su nombre disfrutaba ya de un claro prestigio en los ambientes culturales. Había conseguido deshacerse de cualquier enemigo en el arte muralista. Los años de corrupción previos, las presidencias de Plutarco Elías Calles y de los que le sucedieron, y lo que él dominó durante 10 años, hasta 1934, resultaron muy prolíficos para su pintura. Se celebraron exposiciones de sus obras de caballete en galerías privadas de San Francisco y Nueva York, y cada vez vendía más cuadros a los coleccionistas estadounidenses. Recogía ahora los frutos de la lección aprendida con Chicharro, complaciendo con habilidad los gustos de los turistas. Económicamente, la obra mural estaba mal pagada, y necesitaba dinero para Guadalupe y sus dos hijas, sin contar el que de vez en cuando enviaba a Marevna.

Finalizada su obra en la Secretaría, Rivera descansó de los frescos durante siete meses y se dedicó en exclusiva a la política. En marzo de 1929, el Partido Comunista fue declarado ilegal, pero en abril, en lugar de solidarizarse con sus camaradas, el pintor se desmarcó y aceptó la dirección de la Academia de San Carlos, un cargo del gobierno. No se produjo una ruptura abierta con el partido, pues siguió asistiendo a las reuniones oficiales, pero una invisible brecha se iba abriendo cada vez más. No obstante, tampoco permaneció durante mucho tiempo al frente de la entidad. Ideó un nuevo programa de estudios tan exigente, que rápidamente se ganó la hostilidad de profesores y alumnos. Pronto le resultó difícil pelearse a diario con ellos, pero, en contrapartida, un encargo oficial ocupaba de nuevo su cabeza y vibraba en su paleta.

En julio de aquel año, aceptó realizar la decoración de la amplia escalera principal del Palacio Nacional. Como sede del gobierno, el edificio suponía un prestigioso escenario desde el que difundir su pintura y al que, tras aquella primera fase, volvería en el último tramo de su carrera artística. La importancia de la obra no impidió que su dedicación a la misma fuese de forma intermitente; así, después del inicio, la continuó en 1931 y la finalizó en 1935. Para su decoración decidió pintar una alegoría de la historia de México, el mito oficial del pueblo mexicano. Iba a ser una representación marxista de la historia, empezando con Quetzalcóatl, la serpiente con plumas, que representa a las deidades aztecas, pasando luego a la destrucción del mundo azteca, la conquista española, la era colonial, la independencia de España, la invasión estadounidense de 1847, la intervención francesa, la ejecución de Maximiliano, la era del porfiriato, la Revolución de 1910 y la explotación contemporánea del pueblo mexicano. En el último panel representaría el levantamiento armado venidero y retrataría a Karl Marx señalando el camino hacia un futuro en que la abolición de las clases y la propiedad privada garantizasen la paz, el progreso y la prosperidad para todos.

Para la estructura y la organización de este amplio panorama, el artista se inspiró en la forma narrativa de los grandes bajorrelieves anteriores a la Conquista, es decir, los pictogramas con que los toltecas, mixtecas y aztecas recogieron su historia y sus rituales. Ello demuestra que fue el único de los tres grandes muralistas que continuó buscando una solución al problema del «arte para el pueblo» en términos realmente indígenas, y no sólo reproduciendo imágenes del pasado precolombino. Mientras daba inicio a aquella magna obra, aceptó decorar con seis exuberantes desnudos la sala de conferencias estilo «art déco» de la Secretaría de Salud Pública.

La civilización huasteca
1950, pintura al fresco, 4,92 × 2,24 m Ciudad de México: Palacio Nacional, galería del patio (pared norte, quinto mural principal), del ciclo México prehispánico y colonial

El panel muestra en primer término a indios e indias cultivando y procesando el maíz. Por detrás, dos completas imágenes simbólicas que Rivera copió prácticamente del Codex Borbonicus: *sobre las mujeres está la diosa del maíz y sobre los hombres, suspendido de un palo, lo que el artista interpretó como un estandarte de papel flanqueado por mazorcas rojas y amarillas.*

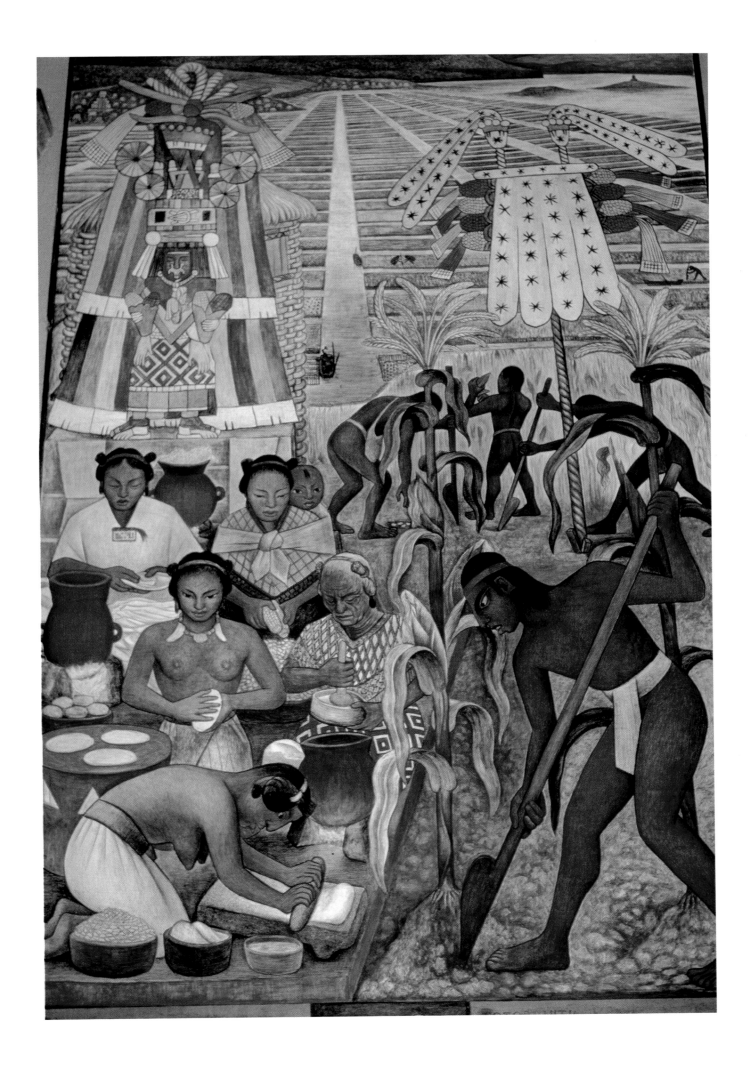

La civilización huasteca
Detalle

El Codex Borbonicus *es el manuscrito pictórico más completo que escribieron los aztecas. Contiene imágenes de dioses, sucesos importantes, vida militar, social, económica y conocimientos de astronomía. Cuenta asimismo con un calendario adivinatorio de 260 días, las fiestas de los meses y el ciclo de 52 años. Su primera edición es de 1899.*

Campesino
1934, pluma y tinta sobre papel
Colección particular

A Breton le entusiasmó tanto la visita que hizo a México en 1938 que, a su regreso a París, escribió a Rivera: «En México, nada de lo que está relacionado con la creación artística está adulterado, como lo está aquí. Eso es fácil juzgarlo sólo a través de tu obra... Es evidente que estás ligado, mediante raíces milenarias, a los recursos espirituales de tu país, que para mí, para ti, es el más maravilloso del mundo.»

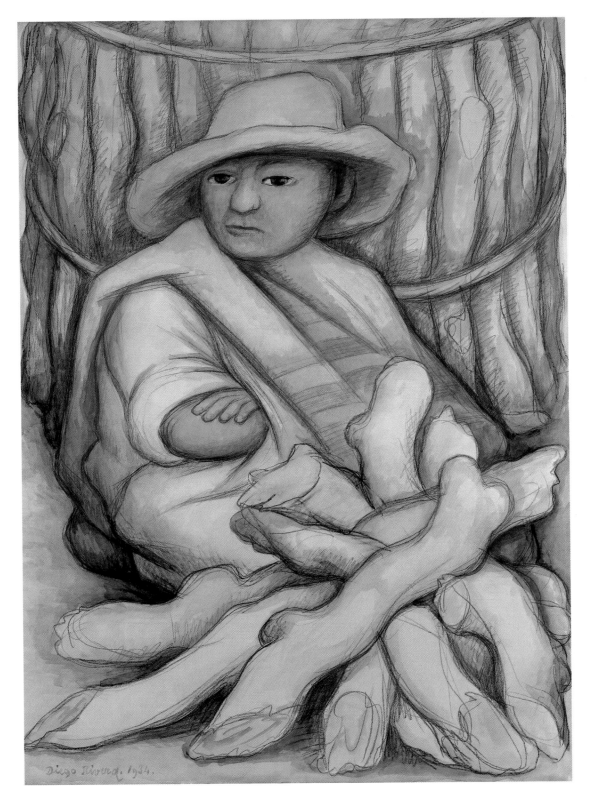

Por otra parte, su expulsión en septiembre del Partido Comunista, por su actitud cada vez más distanciada, quedó amortiguada por la presencia de Frida Kahlo junto a él, con quien había contraído matrimonio el día 21 del mes anterior.

Frida era 21 años más joven que Rivera. Su amistad con Tina Modotti la llevó a ingresar en la Joven Liga Comunista y le permitió conocer a Rivera. Su inteligencia y sus ideales explican que cautivara al artista, pero no el hecho de por qué un hombre que ya se había casado y separado, y que tenía tres hijas de dos mujeres distintas, tuvo la tentación de intentarlo de nuevo. Sin embargo, el tiempo demostró que el arte y la política, razón de su existencia, hicieron de su matrimonio una relación apasionada y sobre todo una amistad y una camaradería incondicionales. En un gesto de lealtad, Frida también dimitió del partido.

Al mes siguiente de su destitución, un importante encargo ayudó a Rivera a superar aquella desagradable situación: el embajador estadounidense en México, Dwight W. Morrow, invitó al pintor a decorar una galería del Palacio de Cortés en la ciudad de Cuernavaca, actual Museo Quaunahuac. Gran admirador de su pintura, le ofreció 12.000 dólares por aquella obra, la más alta recompensa que un artista había recibido hasta entonces por un trabajo, y propició más tarde el viaje del pintor a Estados Unidos. El mural de Cuernavaca era un regalo de dicho país al pueblo del estado de Morelos, y el argumento ilustrativo tenía que ser la historia de este último. A Rivera le gustó porque encajaba con los temas anticoloniales que ya había empezado a pintar en el Palacio Nacional. Hernán Cortés había conquistado la ciudad azteca de Cuernavaca cuando se disponía a atacar la capital, y fue el lugar que eligió posteriormente para vivir.

Empezó a trabajar allí el 2 de enero de 1930, y firmó el último panel el 15 de septiembre. Se dedicó con tanta concentración a este fresco que descuidó el de la pared oeste del Palacio Nacional. Sabía, no obstante, que en Ciudad de México era continuamente atacado por comunista, mientras que sus antiguos camaradas del partido

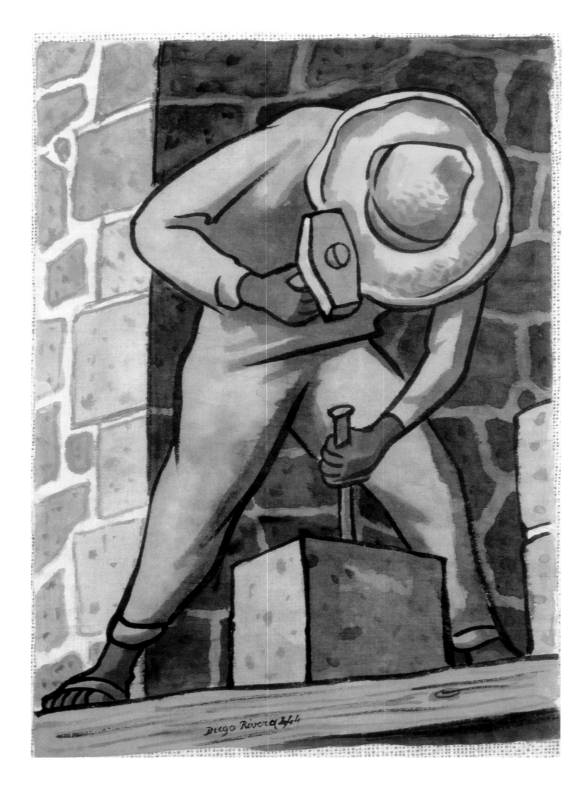

Picapedrero
1934, pluma y tinta sobre papel
Colección particular

«La historia tiene la realidad atroz de una
pesadilla; la grandeza del hombre consiste
en hacer obras hermosas y durables con la
sustancia real de esa pesadilla. O dicho de
otro modo: transfigurar la pesadilla en
visión, liberarnos, así sea por un instante,
de la realidad disforme por medio de la
creación.» Octavio Paz.

lo tildaban de oportunista, y la Academia de San Carlos, por ambas cosas a la vez. En
mayo se vio obligado a presentar su dimisión como director. La amenazas de los estu-
diantes de arquitectura llegaron hasta tal punto que, una vez más, tuvo que recurrir
a la vigilancia armada desde el andamio para defender su obra. A pesar de todos aque-
llos inconvenientes, supo convertir el triunfo de los españoles en un monumento a
la derrota de los indígenas mexicanos. Después de representar la toma de la ciudad,
se centró en su reducción y conversión al cristianismo. Late asimismo una cínica des-
cripción de las actividades de la iglesia y la sublevación de los indios. En aquel lugar,
la propia Frida empezó a asumir su papel de cómplice de la creación de Rivera de un
mundo indio «ideal». Pletórico moralmente, se encontraba en el momento oportu-
no para responder a la oferta de Estados Unidos.

Los magnates estadounidenses

En noviembre de 1930, apenas finalizado el trabajo en Cuernavaca, una invitación del escultor californiano Ralph Stackpole, una antigua amistad de su etapa en París, iba a permitir a Rivera desplazarse a San Francisco para realizar dos murales. Era un trabajo que esperaba llevar a cabo durante aquel invierno, una vez obtenido el permiso del presidente de México, Pascual Ortiz Rubio, de interrumpir la tarea en el Palacio Nacional y ausentarse durante unos meses. Stackpole había conseguido que, en 1926, William Gerstle, presidente de la San Francisco Art Commission, aportara 1.500 dólares para que Rivera realizara un fresco en la California School of Fine Arts (Escuela de Bellas Artes). Además, cuando el propio Stackpole recibió con otros colegas el encargo de decorar el nuevo San Francisco Pacific Stock Exchange, consiguió que se encargara al artista mexicano la realización de un fresco en la escalera del Luncheon Club.

Antes de partir, Rivera tuvo que superar el inicial veto de su entrada en Estados Unidos por su ideología comunista. Consiguió el visado, pero no pudo evitar que los medios de comunicación y algunos colegas pintores no dejaran pasar la oportunidad de censurar el contrato adquirido con instituciones de su propio país. A ello cabía añadir la exposición de 120 obras suyas que por entonces podían contemplarse en el California Palace of the Legion of Honor, a la que siguieron otras en Los Ángeles y San Diego. Sin embargo, acalló todas aquellas manifestaciones en su contra con su personalidad y trabajo, elaborando unos espléndidos murales que alcanzaron un gran éxito de crítica y público. Incluso Frida, en su mero papel de consorte, centró su punto de atención entre la puntillosa sociedad estadounidense.

Entre diciembre de 1930 y febrero de 1931, Diego llevó a cabo el mural *Alegoría de California* para el edificio de la Bolsa. Junto con el resto del edificio, fue inaugurado al mes siguiente. Durante su preparación, el artista entabló amistad con la campeona de tenis Helen Wills Moody, decidiendo inmediatamente tanto iniciar con ella una nueva aventura como convertirla en modelo para la figura central de la *Abundancia californiana*. Otras destacadas personalidades que figuran en el fresco son el biólogo Luther Burbanck y el buscador de oro James Wilson Marshall. Así, en medio de una original y optimista composición en la que la protagonista aparece rodeada de mineros, ingenieros, fruta, maquinaria y muelles, los agentes de bolsa pueden recrearse en el mural cada vez que suben la escalera para ir al restaurante principal del Luncheon Club. Cuando finalizó aquel encargo, Diego y Frida se retiraron durante un tiempo a la residencia de la señora Sigmund Stern, dama perteneciente a un influyente y acaudalado clan estadounidense, en Atherton. Allí pintó un pequeño fresco en un panel móvil del comedor, en el que representó a la nieta de su anfitriona con otros dos niños sirviéndose fruta de un cuenco. Por esa obra y otros cinco dibujos, recibió la cantidad de 1.450 dólares. Entre las numerosas amistades que el artista hizo en aquella ocasión se encontraban también John y Cristina Hastings, una italiana que despertó una inmediata corriente de simpatía en Frida.

La industria de Detroit u **Hombre y máquina**
pared este del tema
1932-1933, pintura al fresco
Detroit: Patio interior de la sección principal del Institute of Arts

El ciclo de frescos de Rivera comienza por la pared este, en la que se representan los orígenes de la vida y la tecnología. En el panel central puede verse a un niño acunado en el bulbo de una planta, y en los ángulos inferiores dos rejas de arado de acero flanqueados por desnudos femeninos con fruta y espigas de trigo simbolizan la agricultura.

Retrato de John Dunbar
1931, óleo sobre lienzo
Colección particular

El género del retrato está representado en
todas las facetas creativas de Rivera.
Además de representar a numerosos
personajes en sus murales, ya desde su
temprana permanencia en Europa
comenzó a retratar a personas cercanas a él,
amigos y conocidos. Intentó captar de ellos
sus rasgos esenciales, acentuando de
forma expresionista algunas partes
corporales.

La industria de Detroit u **Hombre y máquina**
boceto para la pared oeste del tema
1932, dibujo al carbón sobre papel
Gran Bretaña: Leeds Museums and
Galleries (City Art Gallery)

Dedicado a La electricidad. *A ambos lados de la entrada occidental del patio, unos paneles verticales introducen el tema de la industria del automóvil representando la Power House n.º 1, fuente de energía del puerto industrial del Rouge. El ingeniero-director, representado delante del generador eléctrico, simboliza una síntesis entre Henry Ford y Thomas Edison.*

De su paso por la ciudad da también constancia, en la California School of Fine Arts (actual San Francisco Arts Institute), el original encargo de *La realización de un fresco*, obra prácticamente pensada como un incentivo para los alumnos y realizada entre abril y finales de mayo. Allí pintó a hombres y mujeres trabajando, planeando y construyendo una ciudad, con el simpático y criticado apunte de que superpuso también un andamio en el que se pintó a sí mismo sentado en una de las tablas, de espaldas a la sala y absorto en el trabajo.

El éxito de Nueva York y Detroit

La conclusión del mural de la Escuela de Bellas Artes significó también el regreso del matrimonio Rivera a México, acuciado el artista por las apremiantes llamadas de la presidencia por el trabajo del Palacio Nacional. Eliminó todo lo que uno de sus ayudantes había pintado durante su ausencia y en octubre dio por finalizada la pared oeste. Ello le costó cinco meses de trabajo, tiempo durante el cual su amigo Élie Faure hizo acto de presencia en la ciudad. En agosto, el prestigioso crítico partió para California, y Rivera volvió al Palacio Nacional. Tras darle los últimos retoques, dejó nuevamente el proyecto y se despidió durante más de dos años de México. Durante aquel tiempo, sólo los murales y las 25 acuarelas y dibujos realizadas en torno al libro maya de la *Leyenda de Popol Vuh* constituyen la única muestra apreciable de su preocupación por el antiguo México.

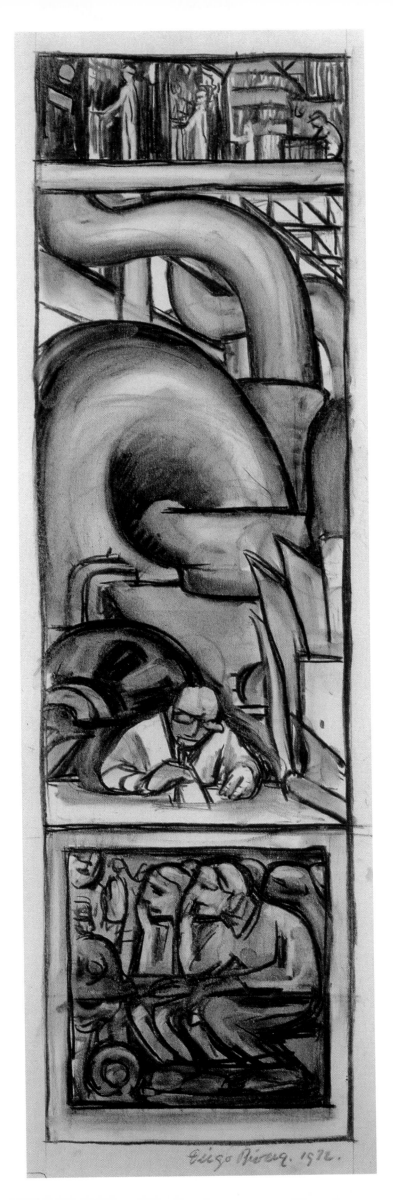

La industria de Detroit u Hombre y máquina
pared oeste del tema
1932-1933, pintura al fresco
Detroit: Patio interior de la sección principal del Institute of Arts

A modo de continuación de los temas de la pared este, se ensalzan aquí las tecnologías del aire (aviación, panel superior) y del agua (navegación y travesías de placer, panel monocromo central). En este último, la media cara y el medio cráneo simbolizan la coexistencia de la vida y la muerte, mientras que la estrella alude a la esperanza de civilización.

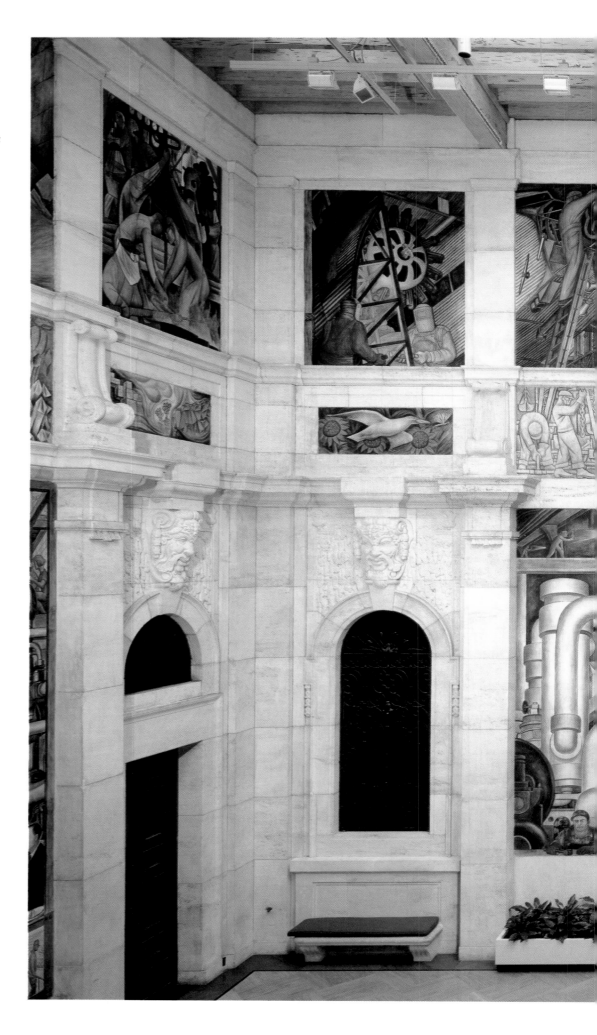

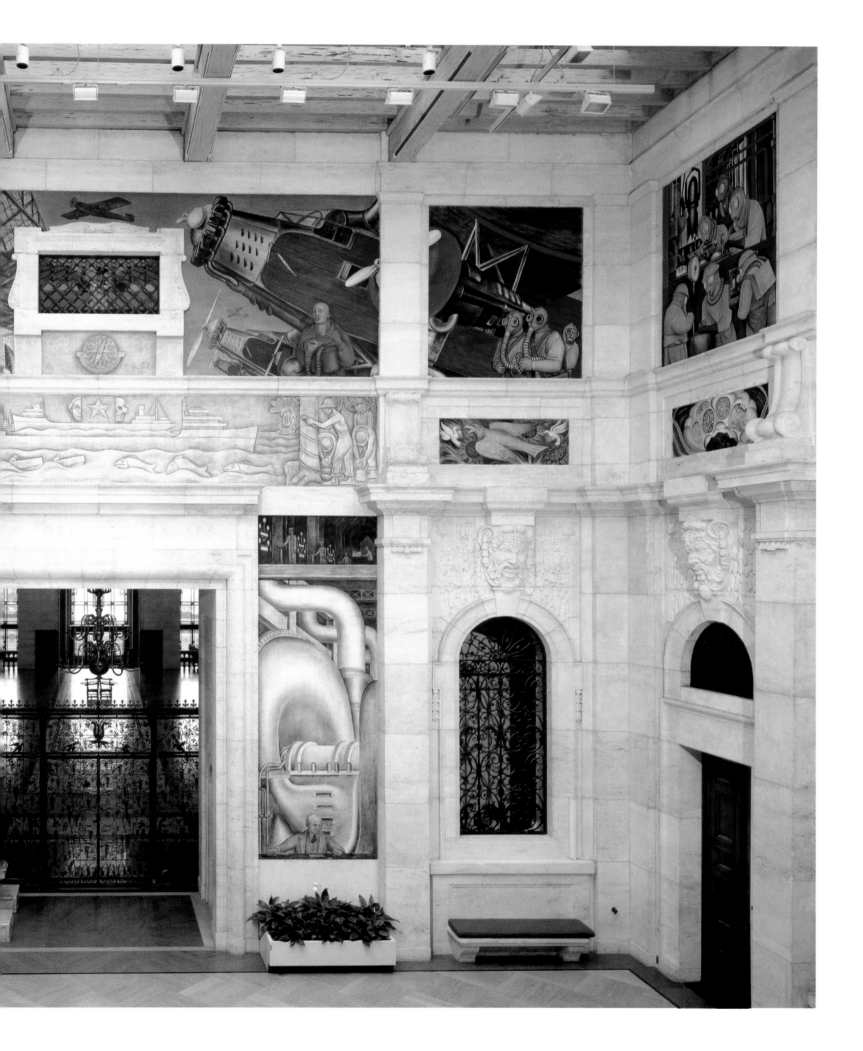

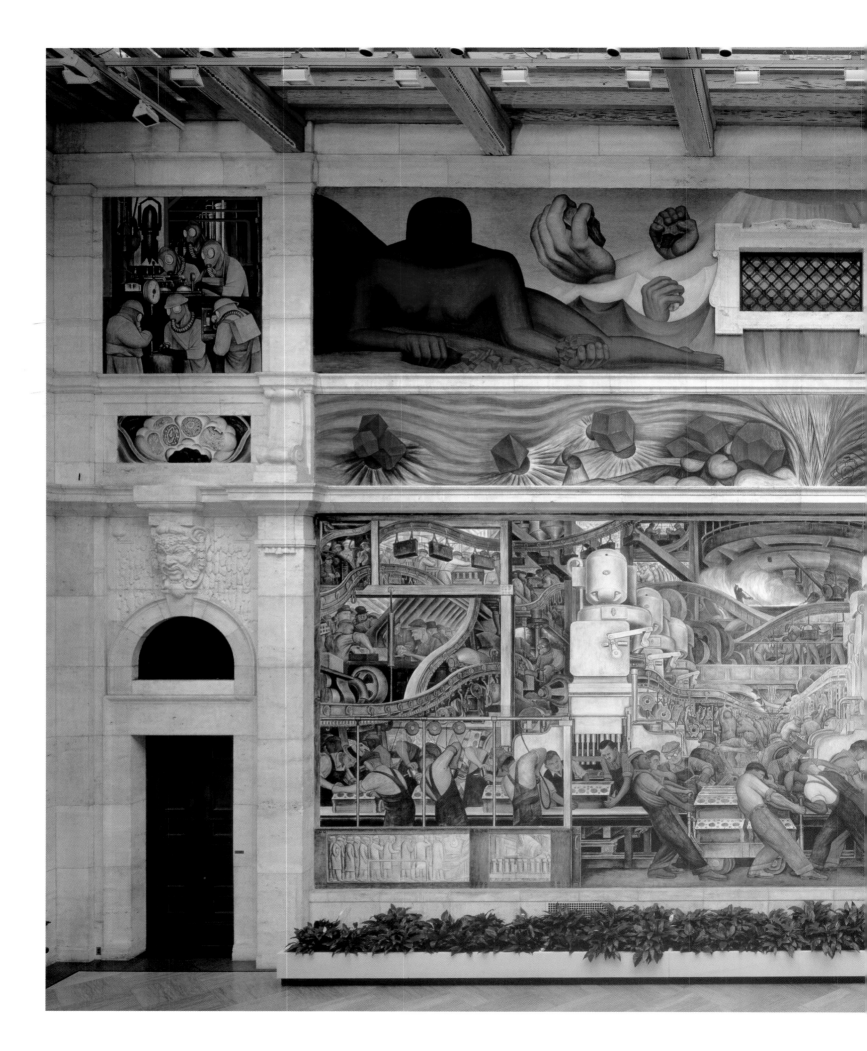

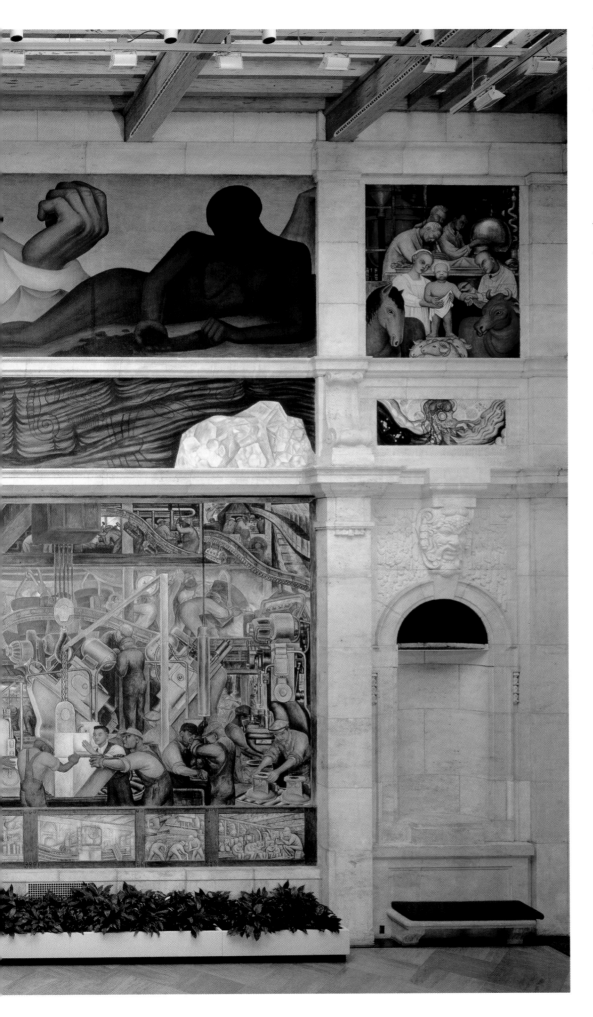

La industria de Detroit u **Hombre y máquina**
pared norte del tema
1932-1933, pintura al fresco
Detroit: Patio interior de la sección principal del Institute of Arts

Las paredes norte y sur están consagradas a tres grupos: la representación de las razas que integran la cultura estadounidense y constituyen sus fuerzas laborales; la industria del automóvil y, por último, las demás empresas de Detroit (médica, farmacéutica y química). Figuras-símbolo de las cuatro razas portan las materias primas que Diego consideraba análogas a cada una, en este caso carbón y mineral de hierro.

En julio de 1931, Diego recibió una agradable noticia: la tratante de arte Frances Flynn Paine visitó al matrimonio en su ciudad y, en calidad de miembro de la influyente Mexican Arts Association, financiada por Rockefeller, propuso al artista la organización de una retrospectiva en el MOMA, el Museo de Arte Moderno de Nueva York. Se trataba de la celebración de una segunda muestra de estas características, pues la primera había sido dedicada a Matisse. Atendiendo a las indicaciones de Flynn Paine, Abby Aldrich, la esposa de John D. Rockefeller junior, compró en septiembre los dibujos que Rivera había hecho en Moscú, ahora titulados *Primero de mayo, 1928*. Poco tiempo después, Rivera y Frida se hallaban ya en Nueva York; durante la travesía, el artista aprovechó el tiempo para pasar al lienzo bocetos que llevaba en un cuaderno con el fin de presentarlos en la exposición. Una vez allí, trabajó intensamente en ocho frescos transportables, de los cuales cinco eran repeticiones de escenas de sus murales en México (*Zapata y su caballo blanco*, *La liberación del peón*) y otros tres expresaban sus primeras impresiones de la ciudad o reflejaban un tema industrial (*Bienes congelados*).

El día de la inauguración, 22 de diciembre, el MOMA contaba en las paredes de sus salas de exhibición con unas 150 obras del pintor, y por ellas se interesaron las familias y el grupo de millonarios y famosos de más peso en la ciudad. La favorable crítica de la prensa hizo que visitasen el museo, hasta la fecha de su clausura (27 de enero), unas 57.000 personas, un auténtico éxito para la época.

Además de Nueva York, Rivera disfrutó de un gran reconocimiento en otra ciudad. Durante su anterior estancia en San Francisco, Helen Wills Moody le presentó al Dr. Edgar P. Richardson y al Dr. William R. Valentiner, directores del Detroit

La industria de Detroit u **Hombre y máquina**
boceto para la pared norte del tema 1932, dibujo al carbón sobre papel Gran Bretaña: Leeds Museum and Galleries (City Art Gallery)

Dedicado a la Producción y fabricación del motor y la transmisión del Ford V-8 de 1932. *En el panel definitivo, domina la parte central la escena del montaje de un motor, con dos hileras de taladradoras gigantes a los lados, mientras que en la parte superior aparecen representados, sucesivamente y de izquierda a derecha, los distintos momentos de la tarea de la fundición. En la inferior, pequeños paneles monocromos recrean el proceso de fabricación del acero.*

Institute of Arts. Antes de abandonar California, este último le había ofrecido decorar el Garden Court, el patio del edificio, a pesar de que aún debía reunir apoyos para realizar el proyecto. Obtenida la financiación, el artista se presentó en la ciudad con más de un año de retraso. Motivos de salud y diversos compromisos, entre ellos la inauguración en Filadelfia de *Horse Power* (marzo de 1932), un ballet con música de Carlos Chávez, dirigido por Leopold Stokowski e ideado por Rivera, que también había diseñado el vestuario y los decorados, habían retrasado sus planes iniciales. Poco después, Frida sufría un segundo aborto.

Pese a las buenas intenciones de Valentiner, el matrimonio llegó a Detroit en un momento álgido de la Depresión. Gracias al apoyo económico de Edsel B. Ford, presidente de la comisión municipal de arte e hijo de Henry Ford, el fundador de la Ford Motor Company, pudo concretarse el proyecto. El plan del Instituto de pintar solamente dos superficies del patio interior fue rechazado por el artista nada más pisar el lugar. Quedó tan impresionado por la amplitud de las superficies, que decidió en aquel mismo instante incluir las cuatro paredes en su diseño. Según su concepto, la representación de una epopeya de la industria y de las máquinas dispondría así de un mayor peso artístico. Acabó el trabajo cerca de ocho meses más tarde, el 13 de marzo del año siguiente. Sin embargo, y como no podía ser de otra manera vista la variedad de opiniones que por entonces despertaba el pintor, un influyente grupo de presión calificó la obra de antiestadounidense y difamatoria. Paradójicamente, tras una continua ola de protestas, la controversia despertó el interés público y pronto dio paso a un entusiasmo generalizado. Desde entonces, el ciclo de frescos titulado *La industria de Detroit* u *Hombre y máquina* está considerado en Estados Unidos como una de las obras más monumentales y destacadas realizadas durante el pasado siglo.

Un polémico divorcio artístico

Mientras trabajaba en Detroit, Rivera había iniciado negociaciones con la familia Rockefeller para realizar otro gran proyecto: la decoración del vestíbulo del nuevo edificio de la Radio Corporation Arts (RCA) en el Rockefeller Center de Manhattan. Pese a los buenos propósitos por ambas partes, la idea provocó uno de los mayores escándalos que sobre el muralismo haya escrito la historia del arte.

El complejo del Rockefeller Center era un diseño enorme en el centro de Manhattan, en un terreno de 9 hectáreas ocupado por viviendas en decadencia. La poderosa familia estaba invirtiendo parte de su fortuna, que procedía de la Standard Oil Company, en la urbanización de fincas. No obstante, Rivera tuvo que negociar los pormenores de su obra con el consejo de administración del grupo Todd, director de la construcción del Rockefeller Center, y al que, junto con el arquitecto Raymond Hood, se había contratado para supervisar el proyecto. La idea original, cuidadosamente controlada por los Todd, tenía previstos unos murales de color sepia en el vestíbulo, y acordaron con Frank Brangwyn y Josep Maria Sert su realización. A Rivera le ofrecieron la posición más destacada, delante de la puerta principal, con un panel de 19 m de longitud y 5 m de altura. En las negociaciones, el pintor impuso su criterio respecto a la técnica y llegaron a un acuerdo en relación al tema, centrado en el título *Hombre en la encrucijada mirando con esperanza y altura el advenimiento de un nuevo y mejor futuro*. El MOMA conserva un boceto general de dicho mural.

En enero de 1933, Hood aprobó un diseño preliminar, antes de que Rivera hubiera visto siquiera el edificio. Cuando lo vio, en febrero, modificó su dibujo y lo hizo políticamente explícito, diferenciando el capitalismo y el socialismo marxista. Nada más llegar a Nueva York, a finales de marzo, empezó su trabajo y, en abril, la señora Rockefeller visitó el andamio y quedó maravillada con la sección que ya estaba terminada. Representaba la manifestación soviética del día del Trabajo, y el tema se parecía

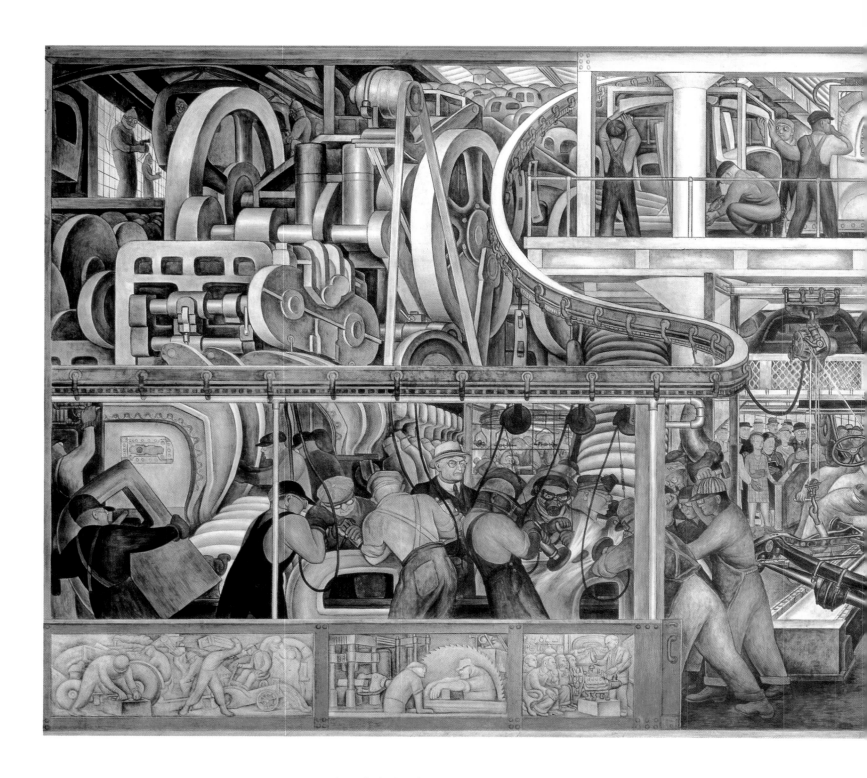

mucho al de los bocetos que ella misma había adquirido en 1931. Los problemas empezaron cuando, por aquellas fechas, el «New York World-Telegram» publicó un artículo titulado: «Rivera pinta escenas de actividades comunistas, y John D. Jr. corre con los gastos.» Parecía como si, desde su escándalo en Detroit, la prensa hubiese esperado el momento oportuno para atacarle. La polémica no tardó en llegar y el artista fue amablemente invitado a obviar el retrato de Lenin, amparándose en la excusa de que no estaba en los dibujos preparatorios aprobados por el comité. La situación estalló en una fulminante reacción de la prensa conservadora y, en contrapartida, numerosas muestras de solidaridad por parte de los grupos progresistas de Nueva York.

Rivera no se plegó a los deseos de los Todd y se negó a repintar el retrato, pero ofreció a modo compensatorio pintar la figura de Abraham Lincoln en un extremo del mural. La oferta fue rechazada y, a partir de aquí, el consejo de administración buscó la ruptura: según ellos, el boceto preliminar les había hecho creer que se tra-

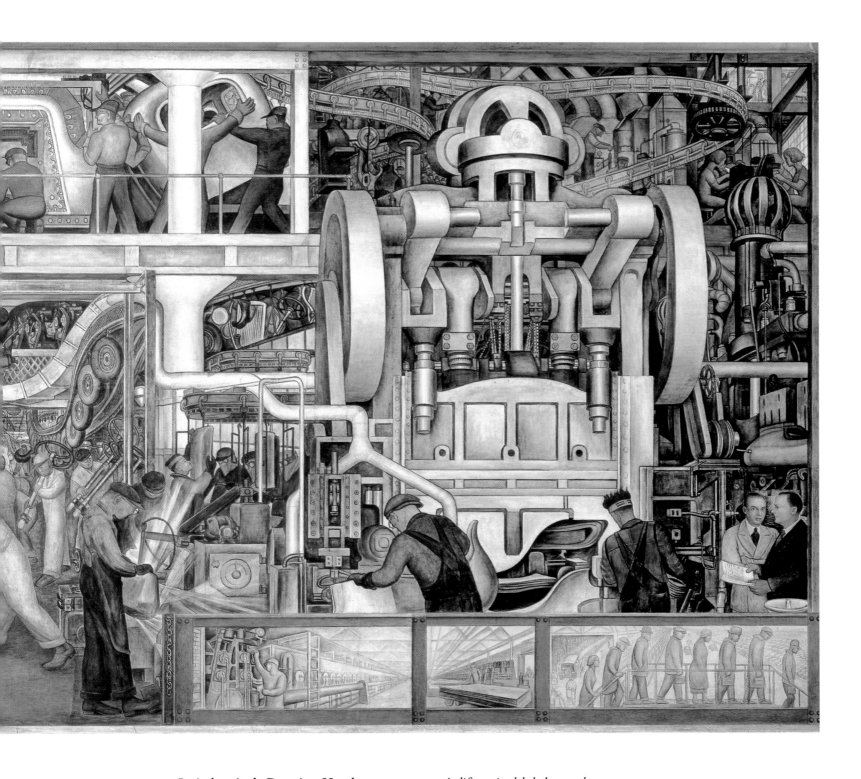

La industria de Detroit u **Hombre y máquina**
*Detalle de la pared sur del tema
1932-1933, pintura al fresco,
5,40 × 13,72 m
Detroit: Patio interior de la sección
principal del Institute of Arts*

*A diferencia del de la pared norte, este
panel, dedicado a la* Producción de la
carrocería y montaje final del automóvil,
*no representa los procesos en su orden,
aunque sí se incluyen todas las operaciones
básicas, como por ejemplo la confección de
partes exteriores, la tarea de soldar las
piezas de la carrocería, instalación del
motor, etc. Al final de la cadena de
montaje aparece el coche terminado, listo
para ser puesto a prueba rápidamente.*

taba de una pintura puramente imaginativa y, sobre todo, apolítica. A principios de
mayo se tapó el mural inconcluso, se pagaron al artista sus honorarios y se le eximió
de toda obligación. El asunto se convirtió en la comidilla del mundillo del arte y
el de la política. El pintor fue aleccionado a retirar del edificio todas sus herramien-
tas y pertenencias tan sólo dos días después de habérselo impedido, con lo cual per-
dió definitivamente la compostura, lanzó un alegato abiertamente marxista y se burló
en público de los Rockefeller. El abismo fue ya insalvable, y la repercusión del inci-
dente motivó la cancelación del encargo de decorar el edificio de la General Motors
en la Exposición Universal de Chicago. Por si eso fuera poco, en ese amargo perío-
do su matrimonio atravesó su primera gran crisis. El problema no tenía nada que
ver con las constantes infidelidades del pintor, que su esposa solía tolerar, sino con
el hecho de que Frida se mostraba cada vez más impaciente por regresar a México.
En aquellas circunstancias, volver a su país significaba para Rivera asumir una derro-
ta, pero su escasa economía tampoco le permitió otra salida.

Concluía penosamente así el mecenazgo del mundo capitalista. Sabedor de que el
comunismo soviético nunca le daría libertad para pintar, ahora había descubierto que
el capitalismo estadounidense seguía el mismo camino. Desengañado y humillado,
en diciembre regresó a México, aunque algunos meses antes de partir aún tuvo áni-
mos para empezar a trabajar en la realización de 21 paneles móviles titulados *Retra-
to de América* para la New Workers School, que no tuvieron mucho éxito. A princi-
pios de 1934, una vez inviable la propuesta de trasladar el polémico fresco al MOMA,
la dirección del Rockefeller Center ordenó finiquitarlo furtivamente. Desapareció así
una obra de arte, pero se reavivó la polémica en las tertulias neoyorquinas y en misi-
vas dirigidas a la familia Rockefeller con frases como: «Mientras sigan en pie las torres
del Rockefeller Center, constituirán un símbolo de ese acto de vandalismo.»

La industria de Detroit u **Hombre y máquina**
boceto para la pared oeste del tema 1932, dibujo al carbón sobre papel Gran Bretaña: Leeds Museum and Galleries (City Art Gallery)

Dedicado a El vapor. *En los paneles laterales, Diego mostró dos tipos de interdependencia industrial: el de la energía primaria y sus transformaciones, como la combustión de carbón para producir electricidad, y el de los trabajadores y la dirección, representado aquí por el obrero-mecánico en contraposición al ingeniero-director.*

La industria de Detroit u **Hombre y máquina**
boceto para la pared sur del tema 1932, dibujo al carbón sobre papel Gran Bretaña: Leeds Museum and Galleries (City Art Gallery)

Dedicado a la Producción de la carrocería y montaje final del automóvil. *Cuando Rivera llegó a Detroit, pasó mucho tiempo en el complejo Rouge de la Ford Motor Company, recorriéndolo y haciendo bocetos. Contó con la ayuda de W. J. Stettler, fotógrafo de plantilla de la empresa, quien documentó el conjunto de murales con instantáneas y miles de metros de película. Trabajó después cerca de un mes sobre los diseños preliminares.*

Amor y odio a partes iguales

El hombre controlador del universo o **El hombre en la máquina del tiempo**
Detalle
1934, fresco, 4,85 × 11,45 m
Ciudad de México: Palacio de Bellas Artes

En la parte central del mural, el hombre situado en el cruce mira con esperanza y firmeza la elección de un futuro mejor, mientras todo cuanto se desarrolla a su alrededor indica una exaltación del poder creador, científico y técnico, del que no escapa la naturaleza, representada en la parte inferior por un mundo vegetal también dominado.

Asu regreso a México, en 1934, Rivera pasó enfermo gran parte del año. Fue el inicio de un largo período de salud precaria que terminó en 1936, cuando un médico siguió la pista de sus males hasta dar con el régimen que el pintor había llevado en Detroit. Poco a poco, se fue adaptando de nuevo al ritmo de vida de su país y se dedicó a pintar motivos y paisajes indios, así como nuevas acuarelas de cactos del desierto mexicano. Convirtió una nueva visita a Tehuantepec en una terapia, y en noviembre su estado de ánimo estaba lo suficientemente alto para empezar a trabajar en una reconstrucción del mural destruido en el edificio RCA. Su intención era reproducirlo en una pared ofrecida por el gobierno mexicano en la segunda planta del Palacio de Bellas Artes. Concluyó esta obra muy deprisa, logrando recrear una versión casi idéntica del fresco original a una escala ligeramente menor. Lo tituló *El hombre controlador del universo* o *El hombre en la máquina del tiempo*, y destacó, ¡cómo no!, la figura de Lenin. Sin embargo, obligado a reproducir un mural que había sido diseñado para otro escenario, el lugar destinado y el mensaje desubicaron en esta ocasión el sentido de la pintura.

Uno de los primeros dibujos que hizo el artista nada más llegar fue un retrato al carboncillo de su cuñada Cristina, quien ya había hecho de modelo en 1929 para los desnudos de la Secretaría de Salud Pública. Rivera sintió latir en su interior una antigua atracción e iniciaron un romance que se prolongó, como mínimo, hasta 1936. Frida, que aquel año de 1934 volvió a sufrir un aborto y a quien aconsejaron que se abstuviera de tener relaciones sexuales durante un tiempo, se enteró de aquella aventura durante el otoño. A partir de entonces, decidió disfrutar de la misma libertad sexual que su insaciable esposo, quien, por el contrario, había tolerado las relaciones homosexuales de Frida, pero no estaba dispuesto a aceptar devaneos con otros hombres. Un año después, ella abandonó la nueva casa que habían construido para vivir juntos en San Ángel y se mudó a su propio apartamento, situado en el centro de la ciudad. La vivienda matrimonial, formada por dos cubos al estilo de Bauhaus, es actualmente el

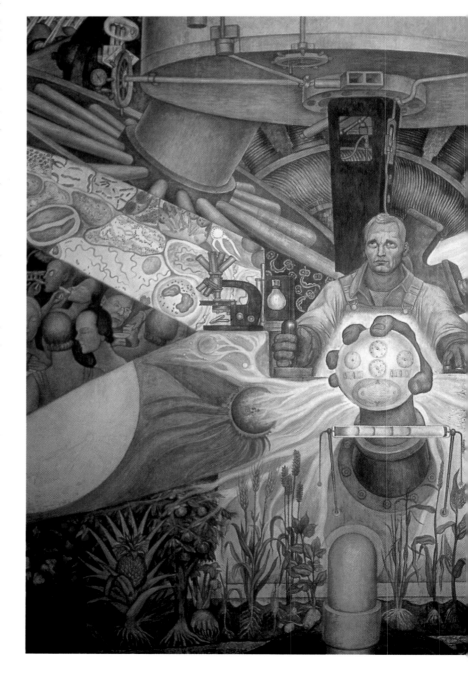

Campesino
1938, pluma y tinta sobre papel
Colección particular

A cuestas con su pesada carga, este campesino recuerda por su postura al hombre que protagoniza la escena de la explotación del pueblo mexicano del Palacio Nacional. Trasladada la acción al campo, la resignación por la dureza del trabajo parece impregnar tanto el rostro visible bajo el sombrero como la sumisa actitud de la mujer.

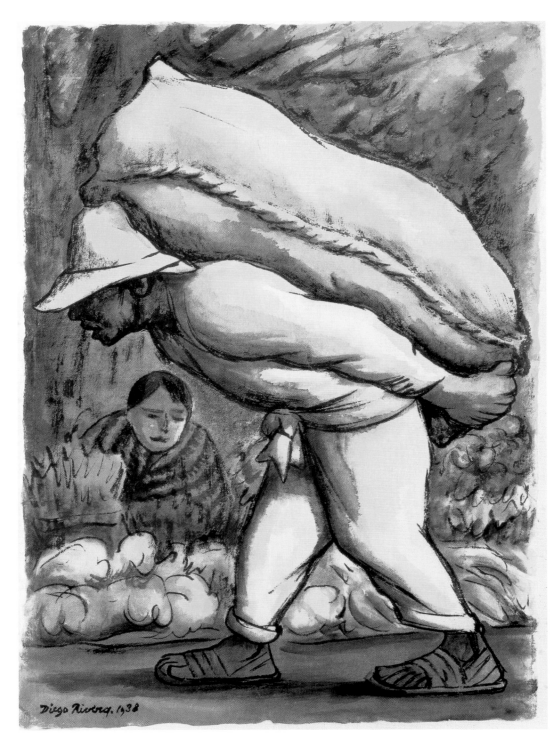

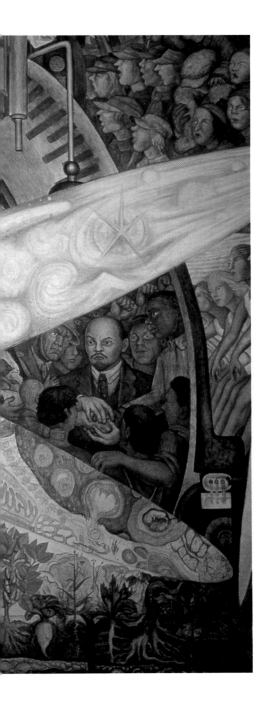

Museo Estudio Diego Rivera. Durante el verano viajó a Nueva York, modernizó su aspecto y vestimenta y, aunque siguió viendo a su todavía marido, pasó gran parte del año separada de él. Apenas pintó nada por entonces.

Finalizado el mural del Palacio de Bellas Artes, retomó el trabajo de la escalera del Palacio Nacional para darle feliz término tiempo después. Entre las paredes de la sede del poder ejecutivo del Estado mexicano, el ciclo narrativo de la *Epopeya del pueblo mexicano* halló un marco inmejorable. Entonces era presidente Lázaro Cárdenas, y si bien no puso objeción pública a la presencia de Karl Marx en el último panel, sí lo hizo silenciosamente al favorecer a José Clemente Orozco, recién llegado tras siete años de exilio en Estados Unidos.

Gracias a Alberto J. Pani, que había conocido a Rivera durante su etapa en la embajada en París y que seguía admirando su pintura, el artista recibió el encargo

de decorar la sala de banquetes del nuevo Hotel Reforma, perteneciente a la familia del ahora político. No obstante, los cuatro espléndidos frescos realizados bajo el título acordado de *Parodia del folclore y la política de México* jamás adornaron las paredes para las que fueron pintados. Fueron puntualmente entregados en paneles móviles en 1936, pero sus noveles propietarios consideraron oportuno realizar algunos cambios. Dado que alterar una obra de arte sin retirar la firma era falsificación, Pani tuvo que pagar una elevada multa. Fueron vendidos a Alberto Misrachi, el marchante mexicano de Rivera, y acabaron finalmente expuestos en el Palacio de Bellas Artes. Mientras realizaba aquella obra, recibió la visita de un antiguo amor, Angelina, quien había abandonado París y se había instalado en México.

Regreso al huracán político

A falta de murales, entre 1935 y 1940 Rivera se dedicó básicamente a la pintura de lienzos. Realizó, con técnicas diversas, escenas cotidianas del pueblo mexicano (*India tejiendo, Campesino*) destinadas básicamente a una clientela de turistas adinerados. Recuperó, por otra parte, el tema del retrato de niños y madres, indios en su mayoría, por el que siempre se había sentido atraído, al igual que los autorretratos. Desde que la conoció, la presencia de Frida en su obra es también otra cuestión irrefutable.

En septiembre de 1936, Diego decidió retomar su carrera política activa. Entró en la Liga Comunista Internacional, afiliada a la embrionaria IV Internacional de Trotski. Las desavenencias del pintor con los comunistas mexicanos no habían cesado desde su regreso de Estados Unidos, acusándole una vez más de representar la posición conservadora del gobierno. Los encontronazos con su antiguo camarada y colega David Alfaro Siqueiros llegaron a tal punto que, en un mitin político, desenfundaron incluso sus revólveres. En esa época el matrimonio Rivera pidió al presidente Cárdenas que concediese asilo político a Trotski, expulsado en febrero de 1929 de la URSS por Stalin. Desde su nombramiento, Cárdenas había iniciado una liberalización política. Con la reforma del suelo, decretada durante su mandato, tuvo lugar por vez primera un reparto de tierras en el sentido que propugnaba Emiliano Zapata. Nacionalizó la industria del petróleo y abrió las fronteras a los exilados españoles de la Guerra Civil. Accedió a conceder el asilo político solicitado, siempre y cuando el líder ruso no ejerciera actividades políticas en el país.

A su llegada en enero de 1937, Trotski y su mujer, Natalia Sedova, se alojaron en la Casa Azul de la familia Kahlo, en Coyoacán, donde permanecieron una larga temporada. En otoño de 1938, diferencias políticas entre Diego y Trotski obligaron al matrimonio ruso a buscarse una nueva vivienda, aunque el verdadero detonante de las desavenencias fue el conocimiento por parte del artista de la breve relación que su ilustre huésped había mantenido con Frida. Como consecuencia, rompió con la IV Internacional. Pero, antes de eso, ambos amigos no sólo participaron en numerosos actos, sino que Rivera firmó, junto al poeta e intelectual surrealista parisiense André Breton, el «Manifiesto por un arte revolucionario independiente», redactado por Trotski. Ausente Frida por motivos artísticos, liberado de la obligación de entretener a sus huéspedes, abandonó sus actividades políticas. En enero de 1939 dimitió de la redacción de «Clave», y a partir de entonces gozó de libertad para concentrarse en su trabajo y su vida social, en la que no faltaron nuevas conquistas amorosas. Pese al escaso impacto del manifiesto, conservó el suficiente interés por el surrealismo como para pintar un curioso retrato titulado *Dama de blanco*, representativo de una novia sentada y rodeada de telarañas con una calavera de azúcar blanco sobre el regazo. A finales de año se divorció.

En 1940, el pacto de la estalinista URSS con la Alemania fascista llevó a Rivera a cambiar su punto de vista respecto a Estados Unidos y a aceptar un nuevo pro-

Dama de blanco o **Mandrágora**
*1939, óleo sobre lienzo, 106 × 91,4 cm
San Diego: Museum of Art*

A pesar de que el manifiesto a favor de un arte revolucionario publicado en el número de otoño de «Partisan Review» de 1938 no desencadenó ninguna revolución artística, sí provocó en Rivera este curioso cuadro de corte surrealista. Mandrágora, grupo formado en Chile en 1938, se identificó con los principales postulados del surrealismo europeo de esa época.

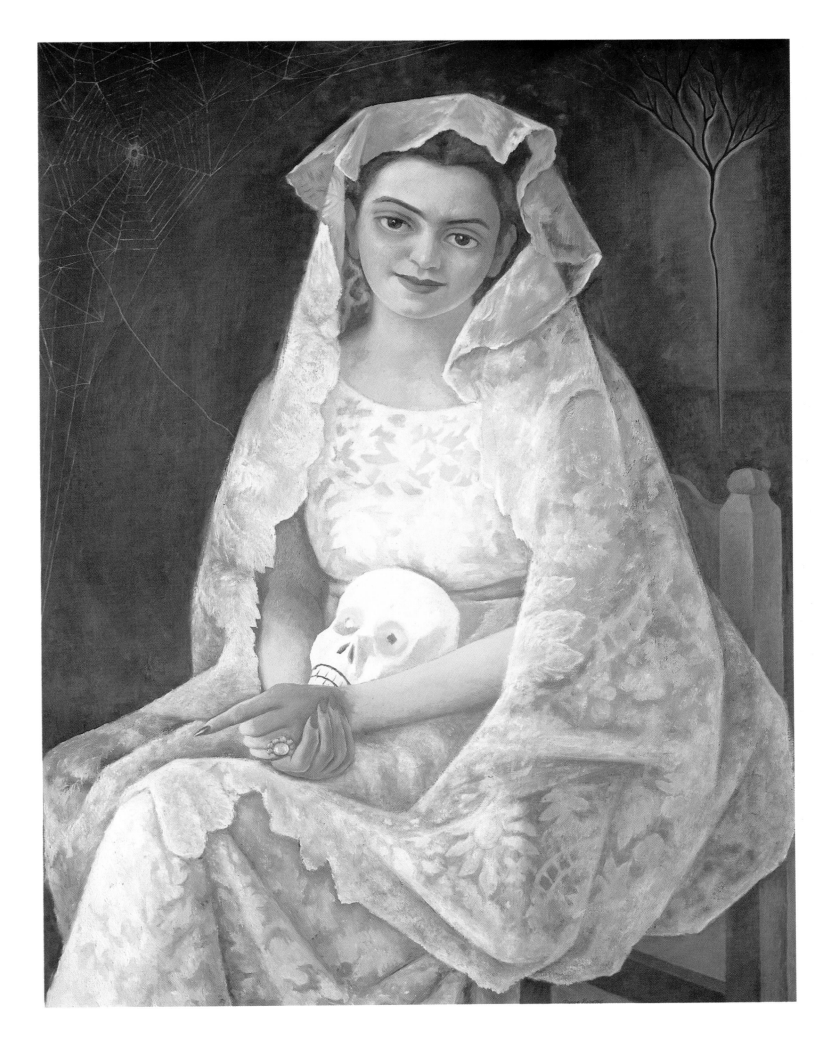

yecto en San Francisco. Allí, y a través del mural de 10 paneles titulado *Unidad panamericana* del City College de la ciudad, se dedicó a promover la solidaridad de todos los países americanos contra el fascismo. Mientras trabajaba en el fresco, originariamente destinado al Palace of Fine and Decorative Arts de la Exposición Internacional del Golden Gate, dos hechos volvieron a marcar su vida: el asesinato de Trotski, en agosto, a manos de un miembro del GPU (servicio secreto ruso), y su segundo matrimonio con Frida en diciembre, quien se había desplazado hasta allí para tratarse un problema médico en la columna. Por entonces, ella ya disfrutaba de cierto reconocimiento internacional, pues dos años antes había tenido la oportunidad de iniciar un viaje a Nueva York y París para exponer por primera vez sus cuadros. Tras concluir su trabajo en febrero de 1941, Rivera se reunió con ella en la Casa Azul y mantuvo la de San Ángel tan sólo como estudio y lugar de retiro.

El sueño con el pasado: de Anahuacalli al Hotel del Prado

Hacia 1942, Rivera empezó a madurar la idea de reunir en un lugar apropiado las numerosas obras de arte precolombino que por entonces tenía en su colección, en las que había invertido grandes sumas de dinero. En su entusiasmo por las antiguas culturas de su país, decidió construir en las afueras de la ciudad una obra monumental, a imitación de las pirámides aztecas de Tenochtitlán, que debía reunir condiciones de vivienda y lugar de trabajo. El edificio de Anahuacalli, o «casa de Anahuac», resultó digno de la residencia privada de un rey

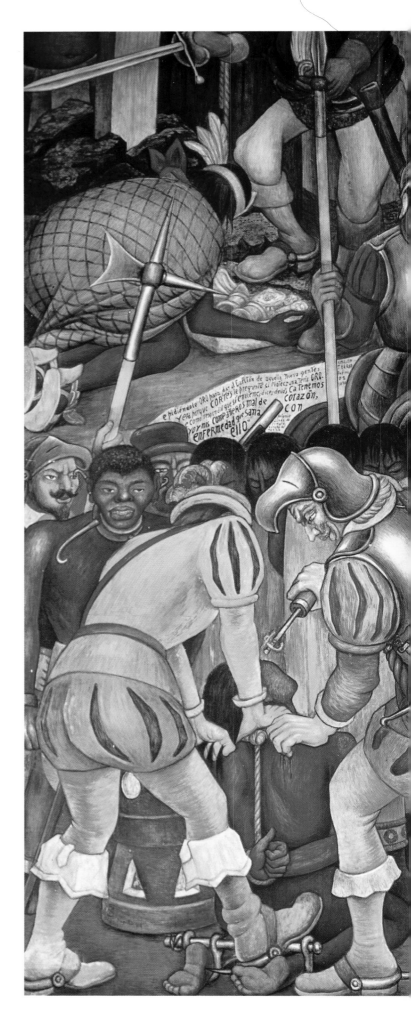

Desembarco de los españoles en Veracruz
Detalle

Los invasores, en primer plano, marcan con decisión y frialdad a los indígenas con una «g», inicial de guerra, recordando los frescos del palacio Cortés de Cuernavaca. En segundo plano, en cambio, la naturaleza destruida, las cabezas de animales y los prisioneros conducen al moderno primitivismo acostumbrado en Rivera.

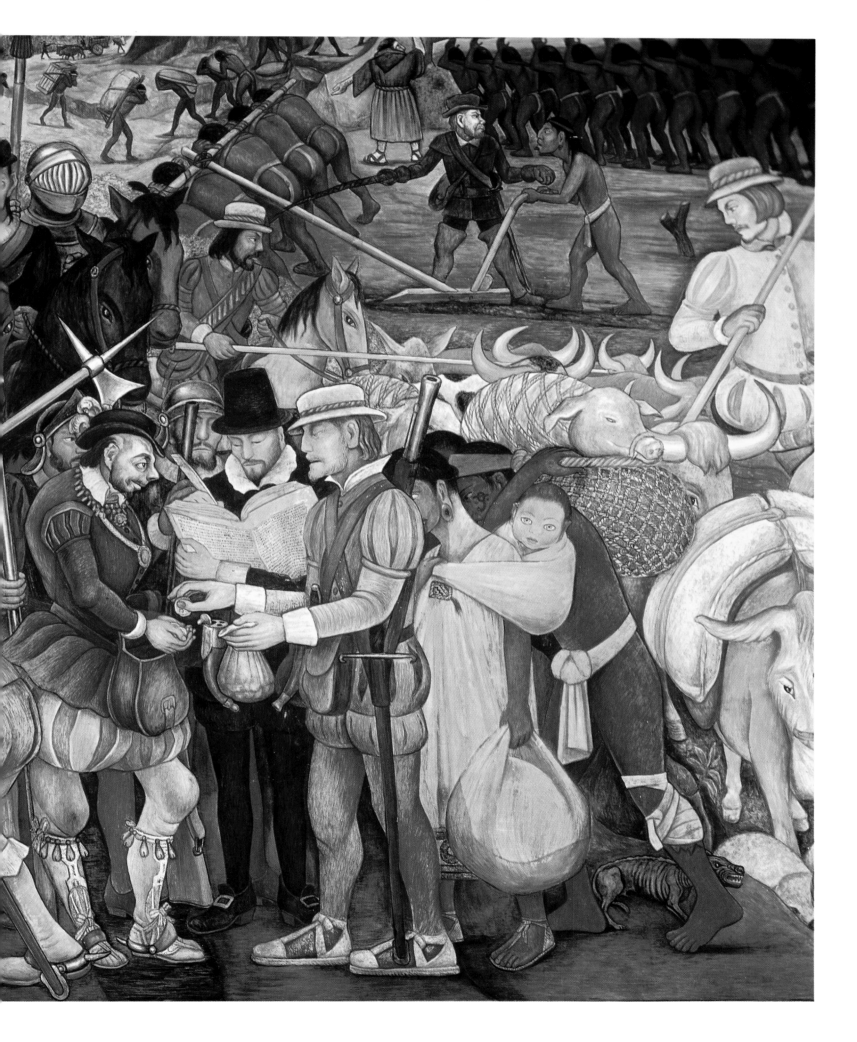

Paisaje con cactos
1931, óleo sobre lienzo, 125,5 × 150 cm
Colección particular

A lo largo de su trayectoria artística, Diego recuperó en varias ocasiones el característico tema del paisaje mexicano, dando lugar a obras tan sencillas pero a la vez tan emblemáticas como ésta. Así, el árido desierto se transforma bajo su paleta en un hábil juego de tonos cromáticos que se pierden en la distancia.

azteca, aunque es cierto que jamás consiguió disfrutar plenamente del lugar. Por encima del que habría sido su estudio, una serie de pequeñas salas acogen los ídolos de piedra de su colección, en tanto que la escalera que desemboca en la terraza del tejado permite disfrutar de una increíble panorámica sobre el valle. Pero su pasión por Anahuacalli se vio simultaneada con la nueva propuesta decorativa del Palacio Nacional, a la que se dedicó desde entonces y finalizó en 1951.

Durante aquellos años, Rivera acometió la realización de una serie de 11 paneles dispuestos a lo largo de dos lados de la galería abierta del piso superior del Palacio Nacional. Bajo el título de *México prehispánico y colonial*, pintó en aquella ocasión las culturas prehispánicas, para cuya preparación estudió de nuevo la historia mexicana en los códices precoloniales. En comparación con los murales realizados en la escalera, el estilo pictórico de esta última fase se reveló como más unitario, presentando las sociedades antecesoras de la conquista como idealización de la forma de vida de sus antepasados. Se inspiró en Gauguin para representar una Arcadia mítica idealizada, un paisaje indio en el que gentes pacíficas y laboriosas plantan y cultivan el caucho, el cacao y el agave. El más logrado de esta serie de frescos quizá sea el gran panel que muestra el vasto panorama del valle de Ciudad de México y la capital azteca de Tenochtitlán antes de la conquista española. La presencia de un Hernán Cortés «imbécil jorobado, sifilítico y microcéfalo» destaca en el último de ellos y subraya la repulsa del artista a la barbarie de la invasión.

La dinámica imparable por la que atravesaba Diego en aquellos años dio mucho de sí. La fama y el reconocimiento le llegaban por doquier, y en su propio país gozaba ya de una privilegiada posición. La academia de arte La Esmeralda, fundada en 1942, pensó en Rivera y Frida Kahlo entre los 22 artis-

tas contratados como personal docente para renovar el plan de estudios. Tras su frustrado paso por la Academia de San Carlos, aquella iniciativa le sirvió para llevar a la práctica su idea de formar a un artista. En vez de trabajo de estudio, sus alumnos disfrutaron recorriendo las calles y el campo en busca de inspiración, en tanto que otras asignaturas académicas complementaban su formación. Los numerosos dibujos, acuarelas y una serie de paisajes de los años 1943 y 1944 testimonian que, al igual que el resto de profesores, Rivera hizo paseos y excursiones junto a sus alumnos. Destaca de aquel período la serie dedicada a la *Erupción del volcán Paricutín*, en el estado de Michoacán, y óleos como *Día de muertos*. Cuando en 1943 se fundó el Colegio Nacional, una asociación nacional de destacados científicos, escritores, artistas, músicos e intelectuales mexicanos, el presidente Ávila Camacho nombró a Rivera y Orozco representantes de las artes plásticas. Son también de entonces los murales realizados para el Instituto Nacional de Cardiología de Tlalpan, ejecutados a modo de síntesis histórica del estudio del corazón humano y del tratamiento de sus enfermedades. Por lo demás, sus relaciones con sus modelos y con las protagonistas de muchos de sus retratos fueron objeto de frecuentes especulaciones en la prensa mexicana, que duraron hasta muy entrada su vejez.

En 1947, tras convalecer de una pulmonía, el artista volvió a la secuencia histórica que va de la conquista española a la revolución mexicana de 1910 en el *Sueño de una tarde de domingo en la Alameda*, un espléndido mural que decoraba el vestíbulo principal del Hotel del Prado. El establecimiento había sido construido frente al parque de la Alameda, lugar de ocio predilecto de los habitantes de la gran urbe. El edificio resultó dañado en el terremoto de 1985 y tuvo que ser derri-

La civilización totonaca
Detalle
1950, pintura al fresco, 4,92 × 5,27 m
Ciudad de México: Palacio Nacional, galería del patio (pared norte, cuarto mural principal), del ciclo México prehispánico y colonial

Rivera mostró aquí el comercio entre los nobles totonacas y los mercaderes aztecas, acompañados por sus dioses protectores. La escena se desarrolla ante la gran pirámide de la ciudad reconstruida de El Tajín, en el actual estado de Veracruz. A la izquierda, el juego de la pelota tiene lugar en presencia del emperador, mientras que, en el centro, los voladores ejecutan dando vueltas y sujetos boca abajo una danza ritual.

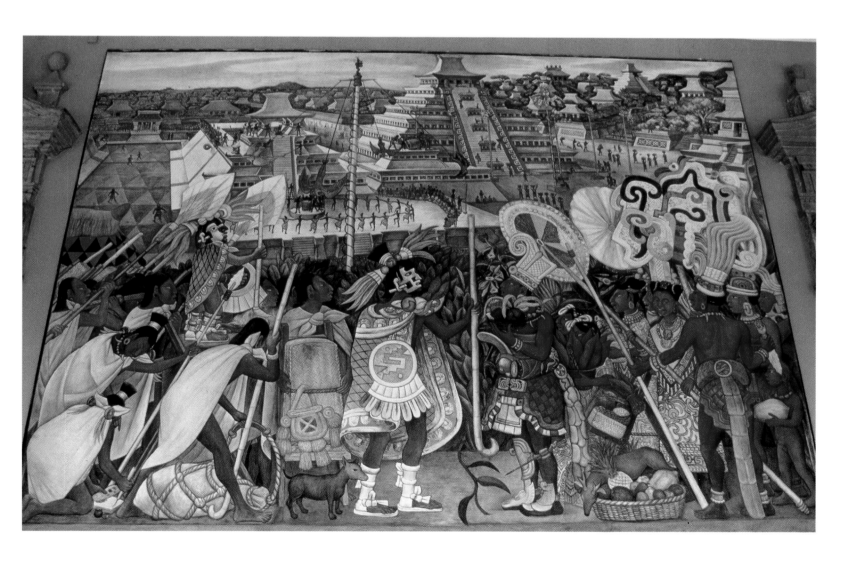

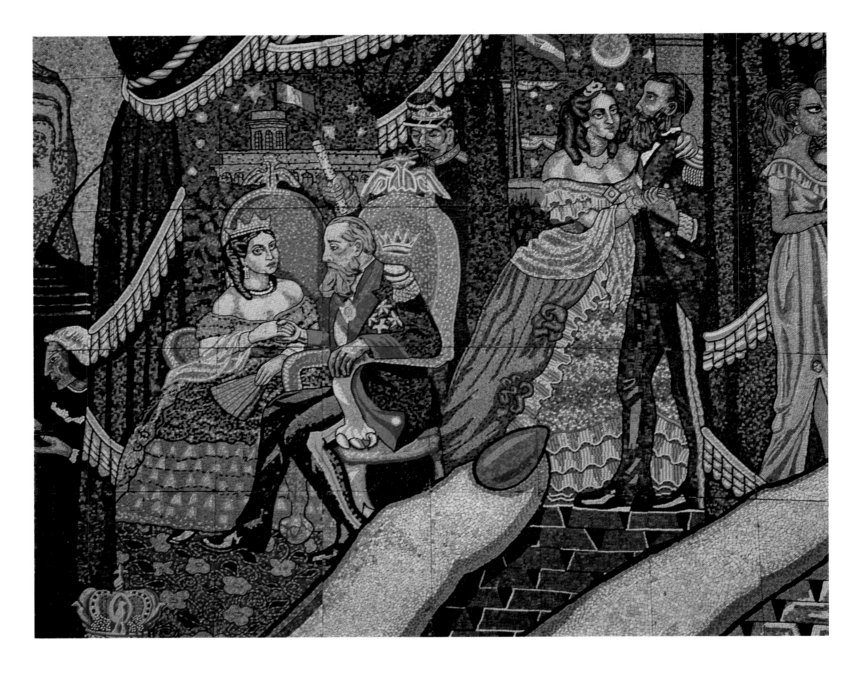

Historia del teatro en México
Detalle
1953, mosaico, 12,85 × 42,79 m
(conjunto)
Ciudad de México: Teatro de los
Insurgentes

Definida como la primera obra importante
concebida en el estilo «pop» de su último
período, la fachada está dominada en el
centro por las manos seductoras y mirada
radiante de una exótica enmascarada.
Aquí, Fernando Maximiliano de
Habsburgo, Archiduque de Austria y quien
aceptó la corona de México en 1864,
aparece junto a su esposa Carlota.

bado, motivo por el cual los paneles fueron trasladados al Museo Mural Diego Rivera. Al margen de su carácter autobiográfico, se trata del último panel de temática histórica que pintó un artista que, en el mismo año, también era capaz de recrearse en obras como *Las tentaciones de San Antonio*, óleo en el que aparecen representados rábanos antropomorfos. En 1949, los 50 años de creación artística del pintor fueron homenajeados en el Palacio de Bellas Artes en forma de una magna retrospectiva organizada por el Instituto Nacional de Bellas Artes (de cuya entidad formaba parte en la comisión de pintura mural) e inaugurada por el presidente Miguel Alemán, en la que pudieron verse más de 1.000 obras. Un año después, y con su esposa Frida cada vez más enferma, Rivera ilustró, con David Alfaro Siqueiros, la edición limitada del *Canto general* de Pablo Neruda, confeccionando la cubierta del gran poema épico del poeta chileno, y diseñó el decorado de la obra de teatro *El cuadrante de la soledad*, de José Revueltas. Fue asimismo el período en que se le nombró representante de México en la Bienal de Venecia, junto a Siqueiros, Rufino Tamayo y Orozco, y recibió el Premio Nacional de Artes Plásticas.

Muere un rebelde del andamio

Historia del teatro en México
Detalle

Sobre las cejas del misterioso rostro que simboliza la seducción femenina se encuentra centrada la imagen del popular actor cómico Cantinflas en el papel del personaje que le hizo célebre: el pelado. A su izquierda, caricaturas de capitalistas, cortesanos, militares y hombres de iglesia aparecen contrastados con el nutrido grupo de necesitados de la derecha.

A principios de 1951, Rivera recibió el desafiante encargo de pintar un depósito de agua situado en el parque de Chapultepec. El mural ideado, *El agua, origen de la vida*, debía permanecer sumergido en su mayor parte, motivo por el que utilizó una técnica experimental consistente en combinar poliestireno con una solución de caucho. En las fuentes próximas a la nave de bombeo, Rivera elaboró un relieve dedicado al *Dios de la lluvia, Tláloc*, aplicando una técnica prehispánica del mosaico, con piedras de diversos colores, que puso de manifiesto su capacidad escultórica. Dos años después, en obras como *Historia del teatro en México*, que preside la fachada del Teatro de los Insurgentes, siguió apostando temáticamente por los ideales de la Revolución mexicana, a pesar de que el gobierno de Miguel Alemán abogaba por el capitalismo occidental. La técnica utilizada fue también la del mosaico, pero en esta ocasión con pequeñas teselas de cristal. Concluyó tam-

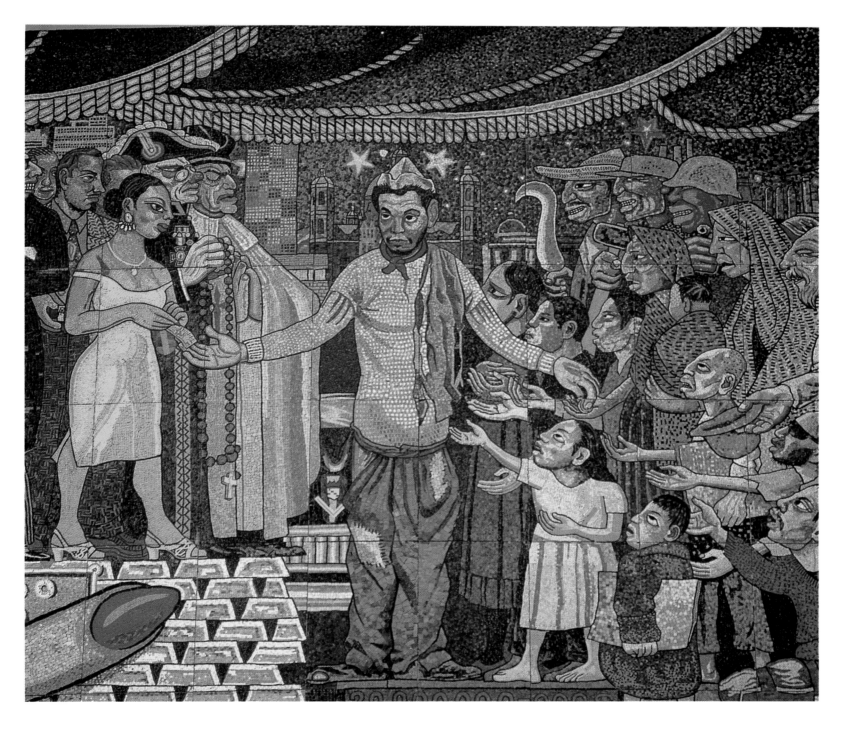

Historia del teatro en México
Detalle

Cual nuevo Robin Hood del país, el
inimitable y torpe vagabundo por el que la
gente sencilla mexicana profesó especial
adoración toma de los ricos para dárselo a
los pobres y a los más desvalidos. El espíritu
irreverente del humor popular mexicano
resalta más gracias al mosaico, cuyos
destellos bajo el sol otorgan un peculiar
aspecto a las figuras representadas.

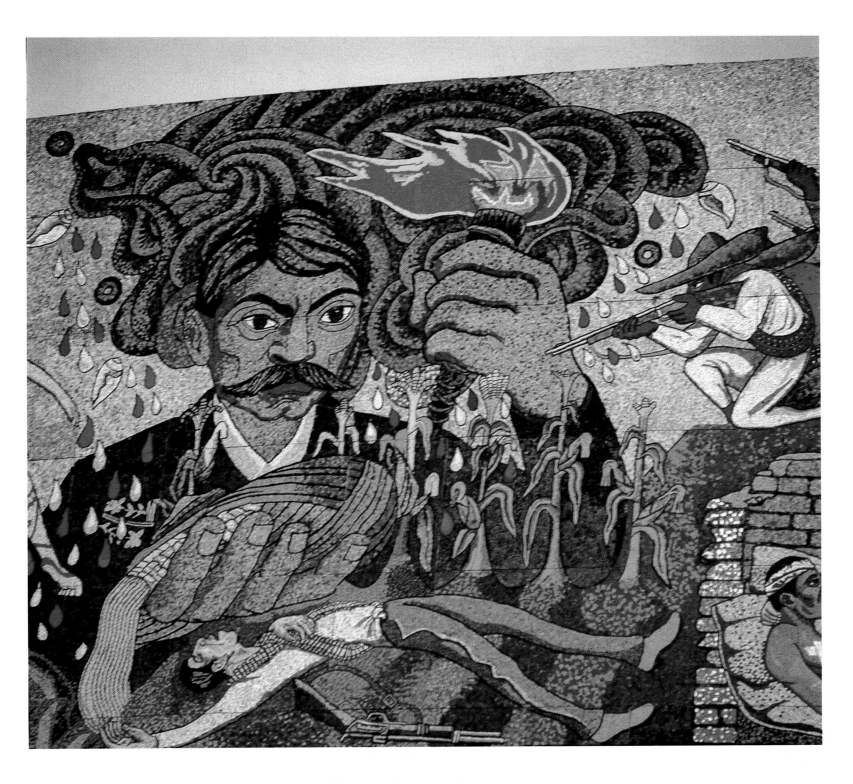

Historia del teatro en México
Detalle

A modo de una historia popular de México, desde Cortés a Cantinflas, el mural recoge tanto tradiciones como figuras insurrectas en estridentes caricaturas de vivo colorido. Enfrentó a clases sociales y yuxtapuso rituales aztecas con símbolos religiosos cristianos, presidiendo tal conjunto el expresivo rostro del líder revolucionario moderno Emiliano Zapata.

bién por entonces sus trabajos en el frente del estadio olímpico del campus de la Universidad de México, y dio inicio a un conjunto de 70 murales en el hospital de La Raza (*La historia de la medicina en México: el pueblo exige una mejor salud*), planteados a modo de un resumen visual que va desde la antigua taumaturgia de las civilizaciones precolombinas hasta la ciencia actual.

A principios de julio de 1954, Diego y su esposa formaron parte de una manifestación de solidaridad con el gobierno de Guatemala, protestando contra la intervención estadounidense. Fue la última aparición pública de Frida, quien falleció el día 13 del mismo mes. Su marido convirtió su funeral público en un acto comunista, permitiendo incluso cubrir el ataúd con una bandera del partido. Este gesto le valió ser admitido de nuevo entre sus miembros, ya que su solicitud había sido denegada en 1946 y 1952. En este año, y dentro de su campaña personal para lograr su reinserción, pintó un fresco móvil titulado *La pesadilla de la guerra y el sueño de la paz*, mostrando a Stalin y a Mao Tse-tung en una postura heroica y pacífica. Fue donado a la República Popular de China, donde desapareció. También de 1954 es *El estudio del pintor*, cuadro en el que una modelo aparece estirada en una hamaca rodeada de tétricas figuras de Judas. El título parece hacer hincapié en la importancia que por aquella época tenía su estudio en San Ángel, pues su edad avanzada y su delicada salud le dificultaban pintar grandes frescos al aire libre. En sus últimos años, los cuadros de formato normal acapararon casi todo su trabajo, dedicándose especialmente a los retratos para coleccionistas estadounidenses y compatriotas acaudalados.

Poco después de serle diagnosticado un carcinoma, Rivera aún tuvo fuerzas para casarse de nuevo el 29 de julio de 1955 con la editora Emma Hurtado. Donó al pueblo mexicano la Casa Azul, así como Anahuacalli y la colección precolombina contenida en él, convertida actualmente en museo. Aquel mismo año viajó con su nueva esposa a la Unión Soviética, donde, convencido de los grandes adelantos médicos, se sometió a una operación quirúrgica y a un tratamiento de cobalto que durante algún tiempo le dieron buenos resultados. Antes de regresar a México, pasó por Budapest y el entonces Berlín Este, donde recibió el cargo de miembro corresponsal de la Academia de Artes. De nuevo en su país, su vieja amiga Dolores Olmedo le ofreció su vivienda de Acapulco, en la costa del Pacífico, a fin de agilizar su recuperación. Allí, además de algunos mosaicos decorativos con temas prehispánicos que compuso para la casa de su anfitriona, realizó una serie de crepúsculos al óleo captados desde la terraza con vistas a la playa. A través de ellos y su experimentación cromática, parece como si Rivera hubiese encontrado un equilibrio interno con el mundo que le rodeaba. Una vez en Ciudad de México, fueron exhibidos en la galería «Diego Rivera», propiedad de su esposa.

Junto a un homenaje que le hicieron con ocasión de su 70.º cumpleaños, aquella fue su última exposición. Prácticamente un año después, el 24 de noviembre de 1957, el mejor muralista de todos los tiempos fallecía de un infarto en su estudio de San Ángel. Cientos de mexicanos lloraron su adiós. La última voluntad de que mezclaran sus cenizas con las de Frida y las colocaran en su casa privada de Coyoacán no se respetó, y fue enterrado en la Rotonda de Hombres Ilustres del Panteón Civil de Dolores. Desaparecía así un hombre de gran carácter y un artista sin par que supo mostrar como ninguno las miserias y grandezas de un país hambriento de revolución, pero orgulloso a la vez de la tradición autóctona precolombina. Con su imaginación y su paleta, supo dotar al arte del mural de un nuevo lenguaje, sin menospreciar lo épico ni dejar de lado su lucha interior.

Retrato de Doña Evangelina Rivas de Lachica
1949, óleo sobre lienzo
Colección particular

Los retratos de caballete realizados por Rivera de los años cuarenta en adelante están considerados, generalmente, como testimonio de una obra frívola o dispar. A partir de ese momento, numerosas damas de sociedad vestidas con trajes regionales o a la moda del momento se adueñan de sus lienzos en una especie de radiografía de la nueva clase emergente.

BIBLIOGRAFÍA

APOLLINAIRE, Guillaume: *Chroniques d'art, 1902-18*. París, 1960.

ARQUIN, Florence: *Diego Rivera: The Shaping of an Artist*. Nueva York, 1971.

BRENNER, Leach: *The Boyhood of Diego Rivera*. Nueva York, 1964.

BURCKHARDT, Jacob: *Civilization of the Renaissance in Italy*. Basilea, 1960.

CARRILLO, Rafael A.: *Posada and Mexican Engraving*. México, 1980.

CARSWELL, John: *Lives and Letters; 1906-57*. Londres, 1978.

CHARLOT, Jean: *The Mexican Mural Renaissance*. Austin, Texas, 1962.

CRESPELLE, Jean Paul: *La Vie quotidienne à Montmartre 1905-30*. París, 1976.

CATÁLOGO: *Diego Rivera: Los frescos en la SEP*. México, 1980.

CATÁLOGO: *Diego Rivera: A Retrospective*. Detroit Institute of Arts. Nueva York, 1986.

CATÁLOGO: *Diego Rivera: Pintura de caballete y dibujos*. México, 1986.

CATÁLOGO: *Diego Rivera. Retrospectiva*. Madrid, 1987.

CATÁLOGO: *Diego Rivera: Obra mural*. México, 1988.

CATÁLOGO: *Diego Rivera: Obra de caballete*. México, 1989.

CATÁLOGO: *Diego Rivera: Mural Painting*. México, 1991.

CATÁLOGO: *Diego Rivera and the Revolution*. Mexic-Arte. Austin, Texas, 1993.

CATÁLOGO: *Diego Rivera - Frida Kahlo*. Martigny, 1998.

FAURE, Élie: *Diego Rivera*, en *The Modern Monthly*. Nueva York, 1934.

FAVELA, Ramón: *Diego Rivera. The Cubist Years*. Phoenix, 1984.

FAVELA, Ramón: *El joven e inquieto Diego Rivera*. México, 1991.

GALTIER-BOISSIÈRE, Jean: *Mémoires d'un Parisien*. París, 1963.

HOOKS, Margaret: *Tina Modotti. Photographer and Revolutionary*. Londres, 1993.

KETTENMANN, Andrea: *Diego Rivera: 1886-1957. Un espíritu revolucionario en el arte moderno*. Colonia, 2000.

MARNHAM, Patrick: *Soñar con los ojos abiertos. Una vida de Diego Rivera*. Madrid, 1999.

MENDOZA, Eduardo: *La ciudad de los prodigios*. Barcelona, 1992.

MODOTTI, Tina: *Lettres à Edward Weston: 1922-31*. París, 1995.

NEWTON, Eric: *European Painting and Sculpture*. Londres, 1941.

PAZ, Octavio: *El laberinto de la soledad*. Barcelona, 1993.

PAZ, Octavio: *El signo y el garabato*. Barcelona, 1993.

PONIATOWSKA, Elena: *Cher Diego, Quiela t'embrasse*. París, 1993.

RIVERA, Diego, y MARCH, Gladys: *My Art, My Life*. Nueva York, 1960.

RIVERA, Guadalupe, y CORONEL, Juan: *Encuentros con Diego Rivera*. México, 1993.

ROSCI, Marco: *Los murales de Rivera en México*. Madrid, 1982.

ROCHFORT, Desmond: *The Murals of Diego Rivera*. Londres, 1987.

ROCHFORT, Desmond: *Mexican Muralists*. Nueva York, 1994.

SOUSTELLE, Jacques: *La Vie quotidienne des Aztèques*. París, 1955.

THOMAS, Hugh: *The Conquest of Mexico*. Londres, 1993.

TIBOL, Raquel: *Historia General del Arte Mexicano. Época moderna y contemporánea*. México-Buenos Aires, 1964.

TIBOL, Raquel: *Los murales de Diego Rivera en la Universidad Autónoma de Chapingo*. México, 2002.

VARIOS: *México: The Day of the Dead*. París, 1992.

VARIOS: *México Through Foreign Eyes*. Nueva York, 1993.

VOROBEV, Marevna: *A Life in Two Worlds*. Londres, 1962.

VOROBEV, Marevna: *Life with the Painters of La Ruche*. Londres, 1972.

WOLFE, Bertram: *Diego Rivera*. Nueva York, 1939.

WOLFE, Bertram: *The Fabulous Life of Diego Rivera*. Nueva York, 1963.

RIVERA EN LA CRÍTICA

«Es claro que tiene influencias, que ha recibido sugestiones, que dispone del ejemplo de no sé cuántas técnicas, de no sé cuántos procedimientos; pero sobre las influencias y los modelos que gravitan en su obra, late una potencia creadora, una capacidad de ordenación espiritual y humana que pocos, poquísimos pintores mexicanos pueden ofrecer. La obra de Diego Rivera impone, tanto a los ojos del conocedor como a los del profano, una realidad estética y humana teñida hasta en sus matices más sutiles de algo que sólo en México puede darse. Diego Rivera sabe que la personalidad de los pueblos es intransferible.»

Ermilo Abreu Gómez, *Cosas de mi pueblo: estampas de Yucatán* (1956)

———————

«Rivera se impuso el deber de enajenarse de México por medio de su pintura, y por eso ha de ser venturoso, porque ante sí mismo cumplió, más que un deber, una misión. Una misión que ha realizado con frenesí en movimiento, con afán igualitario, con ideal redentor para quienes lo han menester: los pobres, los oprimidos; ideal pleno de ternura y amor avasallante por los suyos, por nuestra raza, que él interpreta con su genio para que sea admirada por los siglos de los siglos. Por eso podría decírsele lo que dijera de Durero el último de sus biógrafos (Waetsold): Durero es Alemania, la patria. Diego Rivera es México, la patria.»

Isidro Fabela, *Historia Diplomática de la Revolución Mexicana* (1958)

———————

«Con penetrante visión intelectual ordena y da sentido a los acontecimientos de la historia; con admirable poder de composición dispone y coordina las figuras y los símbolos para darles impresionante relieve y sintética elocuencia; con sutil observación y múltiple inventiva escoge los tipos, su ropaje, sus actitudes y sus gestos, de tal manera que ha ido creando, con poderoso genio, la imaginería de las nuevas ideas sociales como los pintores del Renacimiento crearon la imaginería de las antiguas ideas religiosas. Tiene, además, un sentido arquitectural de los espacios que se le ofrecen para pintar, y saber dar unidad a la segmentación de una bóveda y aprovechar los obstáculos naturales sacando ventaja de una cornisa, de una claraboya, de una ventana, y disponer de las luces obligadas como de un color en su paleta.»

Antonio Castro Leal, *La Novela de la Revolución Mexicana* (1963-1965)

———————

«Las gruesas pinceladas y la energía expresionista de Orozco contrastan vivamente con las superficies lisas de abarrotada e intrincada narrativa de Rivera. La *Historia de México* va del símbolo del águila y el nopal de Tenochtitlán... a las invasiones extranjeras del siglo XIX, pasando por escenas de la Conquista, episodios de época colonial y las guerras de Independencia, hasta el último mural... que pinta al "explotado pueblo mexicano, las raíces del mal social, la represión de los huelguistas, el levantamiento armado en el centro de Ciudad de México", culminando con la figura de Carlos Marx, enmarcada por un sol científico.»

Raquel Tibol, *Historia General del Arte Mexicano* (1964)

———————

«Nuestro siglo es el de Diego Rivera. En sus increíbles setenta años cabe nuestra historia, vuelta, en sus manos pequeñas, raza, grito, color, pasión y dulzura; ídolo y niño, mazorca y bandera, selva, nube, estrella.»

Salvador Novo, *Seis siglos de la ciudad de México* (1974)

«Rivera es un indigenista orgulloso de nuestra cepa autóctona; su personalidad artística está impregnada de gran sensibilidad innovadora que se prodiga en expresiones de progreso y fraternidad humana. En sus murales es como un campesino que reclama su tierra; como un líder en las gestas del Primero de Mayo; pero es también un maestro que imparte cátedra en los corredores de los edificios públicos, y en dondequiera que su talento se imprime, exige justicia para el esfuerzo humano productivo, condenando a las minorías explotadoras y estériles.»

Lázaro Cárdenas, *Ideario político* (1976)

«Diego Rivera ha permanecido mexicano en las más profundas fibras de su genio. Pero lo que lo inspiró en sus magníficos frescos, lo que lo elevó por encima de la tradición artística, en cierto sentido sobre el arte contemporáneo, sobre sí mismo, es el poderoso soplo de la revolución proletaria. Sin Octubre, su poder de penetración creadora en la épica del trabajo, opresión e insurrección, nunca habrían alcanzado tal extensión y profundidad. ¿Deseáis contemplar con vuestros propios ojos los móviles ocultos de la revolución social? Ved los frescos de Rivera. ¿Deseáis saber lo que es el arte revolucionario? Ved los frescos de Rivera. Tenéis ante vosotros no simplemente una «pintura», un objeto de contemplación estética pasiva, sino una parte viviente de la lucha de clases. ¡Y, al mismo tiempo, una obra maestra!

León Trotski, *La Revolución de Octubre* (1977)

«Diego Rivera hizo posible nuestros actuales conceptos sobre un profesionalismo moderno para el arte moderno, en el más amplio sentido de los términos. Por mayor madurez profesional, por mayor madurez teórica, fue el primero en pasar del misticismo esteticista de nuestros primeros murales (los de la muy primera época de la Preparatoria) a un arte de propósito ideológico elocuente, como método esencial para el desarrollo de nuestra intención general a favor de un arte ligado a los problemas del hombre y la sociedad correspondiente; con esa su teoría y práctica iniciales estableció los principios, iniciales también, que posteriormente nos han permitido hacer formulaciones más profundas.»

David Alfaro Siqueiros, *Me llamaban el Coronelazo: Memorias* (1977)

«Indiscutiblemente abundan las gentes que se molestan porque Diego Rivera ve la historia como una lucha de clases —no recuerdo que en México se le haya formulado ninguna objeción seria por utilizar este método—; pero no es el contenido dialéctico de su pintura lo que provoca esos furiosos arrebatos que se han presentado desde 1923, sino el hecho de que Diego haya denunciado a los injustos, en una forma que no deja lugar a dudas acerca de su identidad. La costumbre de darle a las cosas su verdadero nombre y de nunca recurrir a una simulación es lo que le otorga a la pintura de Diego su carácter de inaplazable y furiosa polémica.»

Fernando Benítez, *Lázaro Cárdenas y la revolución mexicana* (1977-1978)

«La experiencia parisina de vanguardia de Rivera, aunque superada, si no descartada, y el descubrimiento de lo contemporáneo y de la civilización industrial y tecnológica por parte de Siqueiros (que se renovará y fructificará diez años después en el exilio de EE.UU.) parecen haberles alejado por un momento de la supuesta nueva realidad mexicana nacida de la revolución. Pero es suficiente la vuelta de ambos en 1922 y la reunión con Orozco y otros jóvenes artistas (Charlot, Guerrero, Revueltas, Montenegro, Mérida) para implantar definitivamente y poner en marcha, también en sus aspectos ideológicos y políticos, la poética y la práctica del arte monumental público... Esto es evidente en el segundo manifiesto («Declaración social, política y estética») escrito por Siqueiros en 1922 en nombre de los artistas agrupados en el Sindicato de Obreros técnicos, pintores y escultores; este término muestra el conocimiento e influjo de los grupos futuristas, constructivistas y productivistas de la Unión Soviética, que ya han tomado, por aquellas fechas, el camino de la Nueva Política Económica y del "capitalismo de Estado". No por nada Rivera se adhiere en 1923 al grupo soviético Octubre, compañero del Frente de Izquierda de las Artes y en 1924, Maiakovsky llega México.»

Marco Rosci, *Los murales de Rivera en México* (1982)

«No hay gran arte en Hispanoamérica si no está unido a nuestro proceso libertador. La tarea central de nuestras tierras ha tenido siempre a su servicio el destacamento de los creadores. Lo tuvimos cuando la Independencia; después, cuando fue necesario pelear contra los virus colonialistas, infiltrados en la entraña de nuestras sociedades. Y ahora, en estos tiempos, grandes y duros, la tarea céntrica de nuestros pueblos es la de su liberación económica, tarea en que ha trabajado bravamente Diego Rivera. Sólo quien como él la haya servido cumple su fin más alto y reivindica para el artista la más difícil y firme grandeza. Todavía nos ofrece Diego Rivera una lección más importante. La de que la altura en calidad específica de la obra de arte viene de la anchura de sus motivos.»

Juan Marinello, *Comentarios al arte* (1983)

«Si el espectador se detiene ante la obra de Diego Rivera, descubre inmediatamente que este pintor no es tanto un materialista dialéctico como un materialista a secas; quiero decir: un adorador de la materia como sustancia cósmica. Rivera reverencia y pinta sobre todo a la materia. Y la concibe como una madre: como un gran vientre, una gran boca y una gran tumba... El erotismo monumental de ese pintor lo lleva a concebir el mundo como un enorme fluir de formas, contemplado por los ojos absortos y fecundos de la madre. Paraíso, procreación, germinación bajo las grandes hojas verdes del principio.»

Octavio Paz, *Itinerario* (1993)

«Para Rivera, ser capaz de contar de nuevo la historia de la Conquista y redefinir la identidad mexicana en las paredes del palacio que el conquistador había impuesto a sus súbditos, era la culminación de todo lo que se había propuesto conseguir desde que viera la obra de Masaccio en la Capilla Brancacci de Florencia y comprendiera lo que significaba la palabra "fresco" en manos de un maestro del espacio, el volumen, el color y la luz. En Cuernavaca, Rivera consiguió su más perfecta fusión del fresco con el edificio. Cortés había edificado aquel palacio en la ciudad conquistada como símbolo de su dominación, pero gracias al pincel de Rivera, los fantasmas de los aztecas muertos de Morelos caminan triunfantes por las paredes del bastión del conquistador.»

Patrick Marnham, *Soñar con los ojos abiertos.*
Una vida de Diego Rivera (1999)

ÍNDICE ALFABÉTICO DE OBRAS